LOCUS

LOCUS

LOCUS

LOCUS

Smile, please

Smile 62 一定要會唱歌

林夏緹 著

文字潤飾與整理：余佩玲

書內插畫：包容任

責任編輯：韓秀玫　美術編輯：楊雯卉

法律顧問：全理法律事務所董安丹律師

出版者：大塊文化出版股份有限公司

台北市105南京東路四段25號11樓

讀者服務專線：0800-006689

TEL：(02) 87123898　FAX：(02) 87123897

郵撥帳號：18955675　戶名：大塊文化出版股份有限公司

e-mail:locus@ locuspublishing.com　www.locuspublishing.com

行政院新聞局局版北市業字第706號

版權所有・翻印必究

總經銷：大和書報圖書股份有限公司

地址：台北縣五股工業區五工五路2號

TEL：(02) 8990-2588(代表號)　FAX：(02) 2290-1658

初版一刷：2005年9月

定價：新台幣 250 元

ISBN 986-7291-65-4

Printed in Taiwan

國家圖書館出版品預行編目資料

一定要會唱歌/ 林夏緹著；

--初版.-- 臺北市：大塊文化, 2005[民94]

面；　公分. -- (smile ; 62)

ISBN 986-7291-65-4 (平裝)

1. 歌唱法 2. 發聲法

913.1　　　　　　　　94015687

一定要會唱歌

林夏緹◎著

♪目錄

自序

老實說，從來都不曾想過自己會以出版文字的方式讓各位先認識我，因為我是一個喜歡用聲音呈現自己的演唱家與教唱老師！想想能夠將自己唱歌的人生經驗與學生們之間互動的情形，寫成一本好玩又有趣兼具寓教於樂的實用教唱工具書，對我來說是非常高興的一件事！

真心感謝所有人的熱情支持，很難跟各位說出我內心的感動！我知道我的父母其實是細心栽培我，給我信心最重要的人！也謝謝我在學時代的指導教授邱玉蘭老師與所有老師們的指導與推薦，感謝我的出版文化經紀人宣芃小姐一路陪著我、給我建議，也謝謝大塊文化的副總編輯韓秀玫與其他優秀菁英們給我的大力支持，以及其他重要友人們提供許多的支援！我無法在此頁說出所有人的名字，但我是真的衷心向大家致謝！

至於書後的發音練習訓練CD，則是大家真的等待很久，而終於能夠付梓的實用學唱超強發音教材！它是我精心研發、並且真的進專業錄音室錄出來的成品。這是我與

學生每日十二分鐘必練的發音基本功教材，此刻我決定直接把它當作是與各位見面的第一份禮物，隨書附贈發行出去！這裡頭有我親自演唱與創作的作品(如：《希望》)，謝謝利達的周志華老師重新編曲與大力支持！

　　人生有時候真的很有意思，會讓你累積到該自然出來時，就必須去做某一些事情！那些對我自己與人生都是一種新的挑戰，很感謝多年來的自己，遇到事情總是能夠積極面對著！這次我更要送自己一句話：「林夏緹！你真的太棒了！」

　　謝謝大家一直熱情地支持與鼓勵！請再持續支持喔！也歡迎你加入『林夏緹老師愛唱歌歌友會』，大家一起來唱歌！

序一

　　我認識林夏緹老師很多年了，她是一位優秀的演唱家與專業的教唱老師，很高興能夠幫她寫推薦序！

　　林夏緹老師一直都專注在自己的本業裡盡情與熱情的發揮所長，像她這樣集演唱家、專業教唱專家又是創作研發者的人，實為罕見！若不是長達二十幾年人事物功夫的累積，是無法具備如此深厚的歌唱功夫與教學內涵的！

　　林夏緹老師是個很有決心的人，她一直為實現自我理想而努力，也能不畏現實地做自己，外在環境似乎都不容易影響到她對自己與學生的熱誠，很多學生也受到他的深遠影響，因此她的學生總是在課程告一段落後，還能夠再繼續安排進修的學習，實在難能可貴！

　　我也曾經聽過她的演唱，以及創作曲，她的唱功的確是有特色，總是讓聽的人如癡如醉，甚至感動到落淚，只要是聽她現場演唱的聽眾無一不拍手叫好！她的聲音就如同天籟一般讓人難以忘懷，而且有種心靈治療的感受力！

　　今年她以出書的方式把她唱歌的重要秘訣公諸於世，

看過她這本《一定要會唱歌》，再聽過書後附贈的教唱CD，就可以DIY瞭解怎麼唱出好歌聲了！我相信當一個人知道自己會唱歌之後，一定會樂於將自己的歌聲與大家分享，也會越來越喜歡唱歌，越來越快樂！這也是我支持她出版這本書最重要的理由！

當然我更期待她能夠再多辦幾次個人演唱會，將她美麗的聲音分享給所有的人！祝福她！

<div align="right">

亞洲唱片暨大地之音唱片行董事長

陳李素珠

</div>

序二

　　林夏緹在東吳大學音樂系期間，是我品德兼修的優秀聲樂主修學生。日前她打一通電話給我告訴我說大塊文化出版社要幫她出書，書名：《一定要會唱歌》！這是一本教唱的實用工具書，除了具備寓教於樂的參考外，同時更鼓勵大家多唱歌！

　　她一直都在唱歌這個領域裡不斷替自己與學生們找尋最好的方式，同時自己也以身作則鼓勵學生去探索聲音藝術的領域，朝向多元化的發展與創新！這不只是鼓勵學藝術的人才，也同時鼓勵社會許多各種領域的精英們，專注於自己的專長將它如同藝術作品般做出精湛的演出與展現！

　　音樂最簡單呈現的方式就是唱歌，唱歌在我的人生中也同時扮演著重要的角色！我看到自己的愛徒為了自己的夢想不斷前進實為感動與肯定，甚至感到光榮！我們當老師最大的成就就是看到自己的學生青出於藍，我真的替她感到驕傲，有如此的成就！

鼓勵她也祝福她的教唱書，《一定要會唱歌》大賣，讓社會風氣更加祥和！

<div align="right">

私立東吳大學音樂系系教授

邱玉蘭

</div>

序三

　　我自己一直是提倡全民身體健康與保健的推廣者，因為我們醫學大學也打算成立提供社會大眾專業的聲音保健卡拉OK課程，進而認識在演唱與教唱領域的專家──林夏緹老師！

　　現代人每天都過得相當忙碌，都市人口也往往過於擁擠與密集，因此我們建議個人的保健要從自身開始做起，發音訓練是一種很好而且容易讓大眾用聲音即可養身與保健的方式！無論是工作或學業造成內心與身體積壓已久的負面情緒與壓力，都可藉由開口唱歌來紓解，而適度的減壓就可以讓身體本身自行重新調整！這比起藥物的治療來得更加輕鬆，又完全沒有副作用！

　　林夏緹老師在書的內文中提到「腦內嗎啡」的醫學專有名詞，我很高興她真的很認真，而且能將一些正確的訊息傳達給社會大眾，唱歌的確可以活化我們的腦細胞，並增強免疫系統的功能，尤其是我們在接受聲音頻率振盪或是在演唱的狀態時，就能讓身體自行分泌出對身體有益的

營養成份，所以說，唱歌的確可以讓人變得健康與快樂，相對的，無論女性或男性當然也就可以變得年輕又美麗囉！

　　很高興看到林夏緹老師出版這本提倡聲音訓練的書，裡面的文字生動活潑又兼具教學的意義，尤其是她也將自己未來要提供給學生的完整聲音訓練課程，先拿出來與讀者分享，讓大家有機會一起做腹式呼吸與發音練習，調整大家的呼吸與氣流——正確、簡單，時間又短，每天找出你個人休息空檔中的十二分鐘就可以做了，實在是非常方便！

　　在此預祝她的新書大賣，鼓勵大家一起用唱歌來做全民保健運動！

台北醫學大學公共衛生暨營養學院院長
保健營養學系研究所教授
謝明哲博士

序四

　　很高興看到長年在演唱與教唱領域專家林夏緹老師，終於要出書了！她是一位熱愛唱歌的人，從小到大的各種演唱經歷與資歷簡直可以裝滿一牛車！她告訴我這一本書的內容除了是談正確的歌唱心態，與觀念的建立和個人教學遇到的問題外，也是一本實用書，適合每個人每日必練，是研發仔細但操作簡單的教唱書！

　　林夏緹是個美麗又認真的女人，同時也是一位專業領域的高手！她能夠用心為了自己與學生群們去設計出如此有趣且效果顯著的發音課程實為難得！再加上她推廣唱歌的理念，為現今忙碌的社會裡注入一股新的活力！唱歌的確可以讓人變得健康與快樂，我祝福她新書大賣之餘，也希望大家多多唱歌來改善社會風氣！

<div style="text-align:right">

命理老師

雨揚

</div>

第1章

一定要會唱歌

聲音是天生的樂器

　　世界上最珍貴的樂器是什麼呢？名匠史特拉底瓦里手製，名為「日昇」的小提琴，還是價值動輒百萬的史坦威鋼琴？

　　非也、非也，「人聲」這個樂器，是父母生成、天賦而有的，天底下絕對沒有重複的二種聲音，其珍貴與獨特性，自然不需要我在此多加解釋。世界三大男高音之一卡列拉斯更曾說：「對我來說，能唱歌就是一份恩典。」

　　在浩瀚的音樂領域之中，沒有比唱歌更簡單易學的了，並且沒有場地、器材、人數的限制，想要來點音樂時，自己開口唱首歌，就是好聽的音樂，所以當然一定要會唱歌。

　　喜愛唱歌，自古以來就是人類的本能之一，只要有聲音就唱得出歌來。而唱歌也是音樂的起源，原始的人類運用聲音的高低、長短、強弱，來表達或平靜或激昂的情感，然後漸漸地演變成音樂，這一點從許多原住民音樂，至今仍保留了不少這種特色，就可以得知。

唱歌能夠解百憂

大家有沒有發現，喜歡唱歌幾乎是所有人類的天性，心情好的時候，嘴裡會不自覺地哼著歌，心情差的時候，也會想大聲唱歌來發洩怒氣？

老師要告訴你，唱歌具有增進健康、帶來歡樂、撫平心靈的功用，並且有經過科學研究證實的唷！當人類在運動之後，或處在有音樂的環境之下，腦部會分泌一種名為「腦內啡（B-eadophine）」的物質，它具有像嗎啡一樣的效果，使人產生愉悅感，甚至有助於減輕疼痛。再者，唱歌是一種全身的運動，強而有力的聲音，更需要充沛活力的身體來支持。由此可見，唱歌帶給人的愉悅感，就如同電流一般，令人通體舒暢，實在是好處多多啊！

為了找出更多音樂有益身心的證據，我翻閱了很多書籍，結果發現，早在古希臘時代，藝術造詣相當高的哲學家兼醫學家亞里斯多德，就是第一個提出音樂與身心有關係的人；在古希臘時代，學習音樂和體育，則是成為「優良市民」的二大要件。

時至今日，現代人的生活步調緊湊，各種壓力往往令人有喘不過氣的感受，憂鬱症更成為世界各國政府衛生主管機關極力防堵的疾病。因此，近年來，許多心理學家紛紛投入音樂療法的領域，從各種角度去探討音樂具備的效果，其中最為顯著的成效在於，音樂能夠驅逐形成憂鬱的思想、變化情緒從悲轉喜、消除心中緊張煩惱，並藉由節奏的刺激，激起肌肉活動，來轉移注意力。此外，有些人不擅長與他人溝通，通常可以藉由與人一起歌唱，從中建立起自信，或去除無法表現自我的障礙。

　　在日本，實際從事音樂療法的專家村井靖兒先生說：「唱歌可以打開人們容易封閉的心靈，紓解人們憂鬱的心情，知道的歌愈多，比起使用語言，歌詞更能帶給人們心靈的快樂，唱歌有助於人們回歸現實，而沒有時空限制的歌唱，對人們有各種良好的影響。」

一起來學唱歌吧！

　　鑽石，未經琢磨之前，很難判斷它的價值，然而，經過師傅的巧手與精心切割、琢磨，就能展現璀璨的光芒，而人的聲音就像鑽石，只要經過適當的訓練與開發，就能唱出美妙的歌聲。所以唱歌當然需要學習，即使擁有天生的好嗓音，仍然要經過後天的訓練，方能發展成一種運用自如、聲音美妙的樂器。所有學習歌唱者更應當對自己的「樂器」，有一番徹底地認識與了解，尤其這項「樂器」是如此珍貴、脆弱，值得好好保護。

　　歌唱家席慕德女士便曾說過：「好聽的聲音，是來自非常嚴謹的訓練，和全身全心的配合……你唱得好，自己也會感動，可以說是一種享受。會唱歌的人，能把感情藉著歌聲抒發出來，因此也越來越愛唱歌，這可以說是一種良性的循環。」對於上述的言論，老師真的再贊成不過了，如果在未經過學習的狀態下，使用錯誤的方式唱歌，是很容易傷害到聲音的，甚至可能造成一輩子的遺憾。可是若能跟隨好的歌唱老師學習，就能開發出適合自己的唱

腔及歌曲，對於唱歌的樂趣，一輩子享受不盡。

在此提醒大家，慎選老師很重要，不要聽信誇大的承諾、不實的廣告、不受盛名誘惑、更別被昂貴的學費唬住。十七世紀的偉大歌唱教師托西說：「教師應該牽著學生的手，帶他走過一條長廊，等到達門口之後，給他一把鑰匙，他便能開門了。」這條長廊可能是崎嶇不平、漫長難走的，如果老師與學生之間，缺乏信賴關係，是無法攜手走完的；一旦信心喪失，緊拉的手鬆開了，學生便會陷入黑暗，永遠開啓不了歌唱藝術之門。我一向相當重視師生之間的合作關係，認爲唯有老師給予正確、合宜地指導，學生充滿信任地跟隨老師練習，透過這樣的雙方合作，才是學習唱歌的做佳途徑。

可是名師易求，良師難訪，也不見得每個人都有機會親自跟隨著老師學習。身爲一位專業的歌唱指導老師，我自己喜愛唱歌、更希望將唱歌的樂趣及優點，傳遞到每個角落，與所有人共享，所以特地規劃了這本書《一定要會唱歌》，將多年的演唱與教學經驗及密技，許多指導學生的實例，收錄在本書中，讓各位讀者透過文字的世界，一起

領略唱歌的美妙之處，學習正確的唱歌方法，最後達成我所提出的終極目標——大家一定要會唱歌！

林夏緹老師說故事

愛唱歌，直唱到天荒地老！

在還沒開始進入唱歌的世界之前，讓我先與大家分享幾個跟音樂、唱歌相關的故事。

帕華洛帝的手帕與鐵釘

二十世紀最偉大的男高音之一帕華洛帝，每次登台演唱時，手裡總是捏著一方白色手帕，原先是為了防止自己演唱時手勢太多太大，而作為警旗，後來卻變成他的幸運符，及令人難忘的特色了。不僅如此，帕華洛帝認為公開

演唱是一種危險重重的生涯，每當他要登台時，就有如要邁向一場死亡陷阱，不得不為自己尋求一點保護——必須在後台找到一支彎曲的鐵釘，因為根據義大利的民間傳說，金屬代表好運、彎曲象徵喇叭，可驅走魔鬼。許多樂迷知道帕華洛帝的這項小迷信後，紛紛送上純金或銀做的釘子，但是對他而言，他還是只相信自己在後台找到的鐵釘。

早逝的藝術歌曲之王舒伯特

《魔王》、《鱒魚》、《菩提樹》、《野玫瑰》，這些膾炙人口的藝術歌曲，全都是出自素有「歌曲之王」之稱的舒伯特筆下唷！

舒伯特1797年出生於奧地利維也納附近郊區，全家人都非常熱愛音樂，他更是從小就展露出不凡的音樂天分。他年僅十一歲便進入康維特音樂學院就讀，並開始嘗試作曲，每當靈感一來，音符就像自動浮現出來一樣地源源不

絕，甚至連上課時也在寫曲子。校長薩里耶利很欣賞舒伯特寫的曲子，特別交代和聲老師盧席卡指導他。不料，盧席卡向薩里耶利報告：「似乎上帝自己在教舒伯特，這孩子不等我教，就樣樣都懂了。」

　　1815年是舒伯特創作量最豐富的一年，光是藝術歌曲就寫了一百四十多首，如《野玫瑰》、《魔王》等不朽名曲，都在此時完成。然而，創作量驚人的舒伯特，一直沒有受到音樂界太大的注意。儘管舒伯特完成的《第九號交響曲》、《F小調幻想曲》、聯篇歌曲集《美麗的磨坊少女》等傑作，現在都為人所熟知，公認他是偉大的作曲家，可惜他在世時，卻一直沒有得到名實相符的名聲，令人惋惜啊！

歌頌生命的樂聖貝多芬

　　大名鼎鼎的貝多芬，想必沒有人不認識他吧！晚年遭受耳疾與病痛纏身的貝多芬，憑藉著對音樂的熱愛，持續

創作不輟，完成令世人感動的「第九號交響曲」（快樂頌）。在發表這個作品時，他採用百人大合唱的方式，來讚揚生命的喜悅，同時認同生命的偉大，聽者無不為之動容。

我非常佩服貝多芬，他在交響樂及鋼琴作品中，留下許多動人的旋律與作品，甚至在他生命到達終點前的那一刻，依然創作出讓世人感動且相信生命光輝的「第九號交響曲」，每個人都有生命結束的一天，還有什麼比快樂地活著更重要的事？不管晴天或雨天，不管日子是好是壞，不管錢多或錢少，活著就是一種快樂的存在，唱歌就是一種快樂的媒介，「好好快樂地唱出人生！」我想，貝多芬要透過音樂說的就是這句話吧！

「愛她，就是為她譜曲」的舒曼

就讀東吳音樂系時，我的老師曾經在課堂上，以專題介紹浪漫樂派音樂家舒曼與妻子克拉拉之間動人的愛情故

事與其作品。當樂聲響起時，流露出舒曼對克拉拉的深情摯愛，眞是讓我感動到不行。

在音樂史上，舒曼與克拉拉可說是赫赫有名的夫妻檔。舒曼爲了表達對當時還是情人的克拉拉的愛意，寫了一封傳世久遠的情書送給她。可是這封情書舒曼不是用文字寫成的，卻是由美妙的音符串聯而成，名爲「女人的愛情與生命」的聯篇歌曲集，將自己愛克拉拉的過程，深藏在心底的秘密，全部化成美麗的樂音，向克拉拉做最深情的告白。克拉拉時常反覆彈奏這些曲子，幸福感從心底油然而生，因爲愛的旋律正在兩人的心中激盪不已！

而這些作品流傳至今，也讓所有樂迷爲兩人的愛戀做了最佳見證。

突破命運安排的天生歌手波伽利

「如果上帝會歌唱，祂的歌聲聽起來應該就像波伽利！」流行天后席琳・狄翁如此盛讚的人，正是橫掃流行

與古典樂界的盲人歌手安德烈‧波伽利。

　　自1996年發行第一張專輯，波伽利即擄獲廣大樂迷的心，雖然眼盲，但是天賦異秉的亮麗嗓音，無論是流行或古典音樂，他都能盡善盡美地演出。尤其與莎拉‧布萊曼合唱的「Time to say goodbye」，更是令他聲名大噪。出身於義大利托斯坎尼的男高音波伽利，還有個超級出名的同鄉帕華洛帝，連帕華洛帝也同樣對他讚譽有加，表示「求主垂憐曲」沒有人能唱得比波伽利更好了。

　　波伽利是在孩提時代因意外造成失明，可是他不曾受限於視力的障礙，轉而自憐、自我設限，反而憑著自信及親友的鼓勵，勇敢地站上歌唱的舞台，成就出光芒萬丈的歌唱事業。

　　因此，當我某日看到波伽利的電視特輯，發現他不僅會唱歌，還能創作與彈琴，當下真是感動良久啊！

撫慰心靈的爵士歌曲

大家知道爵士樂的起源嗎？

美國路易斯安納州紐奧良市通常被視做爵士樂的發源地，十九世紀時，被引進當地工作的非洲黑奴，常常在工作時哼唱歌曲，或在參加喪禮過後，為了沖淡哀傷的氣氛，而利用一些樂器即興演奏，後來又加入其他的音樂元素，逐漸發展成這種被稱為「爵士」的音樂風格。

演技精湛的奧斯卡影帝湯姆‧漢克斯主演的電影〈航站情緣〉中，飾演出身於第三世界的男主角來到紐約這顆大蘋果，目的就是為了完成父親的遺願──將裝在鐵盒裡，父親當年熱愛的美國爵士音樂大樂團的每位樂手簽名收集齊全，沒想到卻失去國籍，才滯留機場的故事。

由此可知，在以前的年代，爵士樂確實溫暖了許多冰冷已久的心靈，尤其爵士樂歌手更是運用自己的歌聲，撫慰了眾多寂寞空虛的靈魂，直到現今依舊如此！

國語歌壇經典曲「我願意」

　　歌壇天后王菲當年以藝名「王靖雯」出道，第一張專輯的主打歌《我願意》瞬間紅遍全亞洲，奠定她日後亞洲歌唱天后的地位。這首曲子的作詞作曲者黃國倫老師表示，他在創作時，感受到神所給予的靈感與愛，因而有《我願意》這首歌的誕生。

華人歌唱英雄費翔

　　相信大家對費翔一定不陌生，他是第一位進入美國百老匯音樂劇的華人歌手，如今更是公認的國際級音樂劇唱巨星。

　　想當年，費翔紅遍亞洲，他卻甘願放棄如日中天的演唱事業，選擇投入美國紐約的音樂劇，重新出發，其中的奮鬥過程，真是令人感到敬佩。離開台灣多年後，費翔再度回台，舉辦「2005年呼風喚雨演唱會」，當然要去參加

囉！現場聆聽他演唱音樂劇，感受他個人的演唱功力，以我同樣是專業演唱者的觀點來看，費翔真的太不簡單了！當晚，費翔走下舞台與喜愛他的歌迷握手，而我是最後一位且握最久的人喔，呵呵…

我還買了一套音樂劇DVD，內容是他在2001年於北京人民大會堂擔綱演出安德魯‧洛伊‧韋伯的音樂劇音樂會，邊聽邊感動不已。費翔實在好棒、好棒！

重金打造歌唱桃花源

實例一：宜蘭有位老翁實在太愛唱歌，就在宜蘭買了一片土地蓋起大型卡拉OK歡唱屋，簡直就是現代版的桃花源— 對唱歌的人而言。

實例二：在台北圓山大飯店的後山，有一個愛唱歌的人才知道的歡唱小秘密哨，靈氣旺盛的圓山後山上，有許多類似小包廂建築物，裡面都附有卡拉OK設備，一大早去

後山做運動的人，每天除了爬山練腿力之外，還可以開心地歡唱養生歌，人生眞是太美妙了！

這些年來，我曾應邀到不少地方演唱，也拜訪過不少學生或友人的家或舞台表演，逐漸發覺有很多愛唱歌的朋友，都特地在家中保留一塊空間，甚至一整層樓，打造成專用的唱歌室，並運用舞台與燈光來強化氣氛，更講究一點的，投資價值百萬元的音響設備，亦所在多有，連我都讚嘆不已，當然唱起歌來更是超級開心呢！

好朋友經營的個人化CD錄音室

近年開始流行起錄製個人專輯的風潮，幾乎快到人手一片的情況，不分男女老幼，每個人都渴望讓自己未完成的明星夢，透過錄製個人CD，在眞實人生中圓夢，更證明唱歌在台灣已經成爲全民運動了。

我的好朋友之中，就有一對夫妻在經營個人化CD錄音

室，而且台灣目前會興起錄製個人CD熱，他們應該算是開路先鋒吧！我記得，他們剛創業的時候遇到不少困擾，這一路走來真的很辛苦，幸好天公疼好人，如今他們夫妻的業績做到嚇嚇叫，分店是一家接一家地開，並且成為業界學習的龍頭典範，回首草創時期的艱辛，現在總算是歡呼收割了。

林夏緹老師自創歌曲《希望》

　　我為這本書附上一張我親自研發設計的發聲教材CD，以及一首自己寫詞譜曲錄製的歌曲「希望」。當初，創作的動機是來自一剎那的靈感，在很短的時間裡，就把詞曲同步完成，連我自己都為如此神速的創作過程驚訝不已，在錄唱的時候，居然還感動到淚流不停。

　　我曾經在個人的小型演唱會裡，將這首歌安排為最後

的安可曲，在場聽眾也和我一樣感動，回響熱烈，所以我認為這絕對是神所賜的禮物，願大家都能喜歡，並時常聆聽。

第2章
你是哪一類的
演唱者

還沒開始學唱歌之前，你了解自己是哪一類的演唱者嗎？你會有恆心毅力地一路唱下去，或是半途就放棄呢？用想像的一定不準啦，來做做下面這項心理測驗，就能準確地預測出你的學習態度，幫助你往後的學習更快速有效率。

測驗開始！

「啾碰！」

你被仙女的魔棒一指，變成小木偶皮諾丘了，接下來你有許多奇遇唷！

你現在走進森林的深處，而且你將會遇見許多童話人物。

「真傷腦筋，我迷路了。」暗摸摸的森林，讓你有點小害怕。

突然一隻會說話的貓向你招手，並說：「你往森林更深處走是在白費力氣喔！」

「為什麼？」

「你看你的後面又來了一個傢伙！」貓又開口說話了。

「螞蟻先生在搬運冬天的糧食，哪裡是白費力氣？」

就在你們說話的時候，弄丟玻璃鞋的灰姑娘、尋找白雪公主的王子，還有一對要找幸福的青鳥的小兄妹也出現了。

　　於是，貓說：「怎麼辦？要聽完全部人講的話，也是白費力氣唷！」

　　這時，你打算怎麼做呢？

　　A. 依序聽完螞蟻、灰姑娘、王子跟小兄妹講話。

　　B. 只聽螞蟻先生講話。

　　C. 只聽灰姑娘講話。

　　D. 只聽白馬王子講話。

　　E. 只聽小兄妹講話。

　　F. 只聽貓講話。

　　來看解答！

　　選A的人：認真聽完所有人講話代表你好像很有耐心的樣子，其實不然，因為貓並沒有被包含在內唷。你具有善於接納的心和永遠向前看的眼光，正是你的優點，使你在學習唱歌時，絕對能夠不怕苦不怕難地唱下去。雖然耐

心用完時，你會有點想放棄，還好你的耐心值回復得很快，就像金頂小兔一樣，馬上又生龍活虎地繼續唱了。

選B的人：從客觀的角度觀察螞蟻的舉動是很認真，卻是單純地以自我為中心地行動。所以你顯然是比較「閉俗」的類型，很容易放不開，或許參加團體班課程，多多與同學們互動，彼此「吐槽」求進步，讓溫暖的同學共唱之情，消除你的矜持，你就會學得更快更好。不必想太多，給它大大聲唱出來就對了。

選C的人：對於灰姑娘的話有興趣的你，平常一定就是熱心公益的好好先生/小姐，別人覺得很麻煩的事，你一定會說一點也不麻煩，很願意幫忙做到好。因此，你來學唱歌，真的是超正確的決定，因為你肯定會持之以恆地練唱，並且越是高深的技巧，你越想挑戰、征服，屬於老師眼中的好學生類型。

選D的人：會對王子的話感興趣的你，屬於不顧一切、只為單一目標往前衝的類型，而且不達目的，絕不休息，這樣的人生會滿累的喔。所以學唱歌剛好可以讓你消耗掉一部分的能量，讓你的生活擁有更多面相，而且你的

基因就帶有衝衝衝的本性，會驅使你認真打拚地學習，讓你很容易唱出成績、唱出成就感。

選E的人：你對於幸福有很強烈地需求唷，只要是能獲得幸福感，你都願意去付出，所以學唱歌再適合你不過了，藉由唱歌得到的幸福感，可說是最方便取得的了。因此，日後徹底學會唱歌技巧、擁有唱將級水準的你，只要音樂聲一下、麥克風一拿，你就能一路歡唱到底，幸福感滿滿！

選F的人：你對於人際交往投入很多心力，而且很懂得社交的手腕，總是積極地表現出願意和大家搏感情的態度。這樣的你在學習唱歌方面，企圖心相當強烈，因為你知道唱歌可以成為你和大家「social」的利器，讓你的人際關係無往不利，還能同時享受唱歌樂趣，你當然是用力地給它學囉！

演唱者的基本類別

性別與體型

　　男聲跟女聲的音質粗細不同，基本上，男生的聲音較為渾厚粗獷，女生的聲音較為細膩柔弱。此外，體型也會影響聲音的特性，高個子聲音低沉，矮個子聲音高亢，胖的人聲音圓潤，瘦的人聲音單薄。

1.高胖型

　　你是個聲音低沉相當具有音量的男／女中音或男／女低音，體型使你的聲音更容易帶出磁性，當你在演唱時，特別比別人有更強的持續性及爆發力。但是若長期沒有好好運用老天給你的體型優勢，沒能練習腹式呼吸，那麼你的腹部就像不能運轉的馬達，即便有這項優勢，也無法好好發揮喔！

2.高瘦型

高瘦型的你也可能是男／女中音與低音，你的優勢是聲音具有特色，但因爲體型又高又瘦的關係，所以容易造成呼吸與氣流單薄，不易具有強大的音量（Power）。因此，建議你要多加練習我在書後所附的CD教材，多加練習發音與腹式呼吸。

3.矮胖型

恭喜你有機會成爲男／女高音，個子小的你可以唱出不同於個子高的人的音域，世界級的男／女高音通常都是個頭較爲矮小的。若加上你的體型屬於胖胖型，那麼你的氣流空間相對地也很可觀，若是善加運用此一優勢與共鳴腔，你的唱歌功力應該是唱將級的哞！

4.矮瘦型

恭喜你也是 一個男／女高音，因爲個矮瘦型的你，受惠於老天爺讓你的聲音如同黃鶯一般響亮，但是聲音容易過於細小，因此，我建議你將腹式呼吸好好練習，加強聲音的音量，絕對是舞台上的超級巨星。

共鳴腔

《鼻子》

　　鼻子高挺或矮塌，是影響共
鳴的一個基本因素。鼻子高者聲
音容易尖硬，鼻子矮塌者聲音較圓
潤，那是因為鼻子是唱歌時最必要使用到的共鳴腔，利用
長期練習，即可將不足的地方互補，像是面罩唱法就是以
鼻腔共鳴為主。

《頭型》

　　頭型的大小決定頭部共鳴腔的振盪空間，頭型越大共
鳴越佳，不過，頭小者雖然振盪空間小，但是搭配其他共
鳴腔，反而更容易發出有特色的好聲音。

《顴骨》

　　顴骨寬窄的影響較
頭部共鳴小，但是顴骨
寬的人容易在面部發出

相當優美的音色，而顴骨較窄的人，聲音比一般的人更加

有個人特色。我將顴骨略分為以下數種：

1.大寬型

恭喜你頭大顴骨寬，你的聲音相當有魄力，或許連你自己都不自知吧，也因為如此，你的歌聲非常引人注意，更別說是看到你的長相。特別提醒你，唱歌光靠天賦那是不夠的，一定要加強個人的技巧，才能越唱越好。

2.小寬型

頭小顴骨寬的你，屬於需要好好運用顴骨的人，因為頭部共鳴的弱勢，反而足以讓你發揮出顴骨寬的優勢，我想特別建議你，多加練習面罩唱法，提升自己的功力，再選對歌曲來唱，就是一百分了。

3.大窄型

頭大顴骨窄的你，是標準面罩唱法的人，一來你有好的共鳴空間，二來有面罩唱法的基本臉型，非常適合唱一些可以表現鼻腔與高音的曲目，對你來說是相當佔優勢的。

4.小窄型

頭小顴骨窄的你，天生就是小型發音器，也因此你的

聲音與共鳴都比別人更容易到位，唱歌也特別有個人風格。但是我要特別提醒你，因為你的聲音過於尖細，氣流較不易運用得當，請多練習書後的研發教材，你會發現腹部的力道使你更加方便運用。

聲音類別

　　貓咪或狗狗的叫聲，拿來跟人聲相比？林老師有沒有搞錯啊？沒有、沒有，人聲確實在基本的辨別方面，是跟這些可愛的小動物類似，而且以貓或狗的特性來做說明，各位會比較容易理解啦。

1.貓貓型
　　屬於貓貓型的人通常音量小，就像貓咪一樣優雅地喵喵叫，嘴形以e、i為主，聲音扁細，氣流不易穩定，但是唱歌時具有強烈的個人風格。

2.狗狗型

屬於狗狗型的人通常音量大，就像狗狗元氣十足地吠叫一樣，嘴形以a、o、u為主，聲音厚實，氣流相當穩定，唱歌時能表現出相當的熱情。

3.貓狗綜合型

　　屬於貓狗綜合型的人是天生的演唱者，比起單項者更易發出令人覺得悅耳的音頻，但是貓狗綜合型的人雖然能唱出多種類型的歌，卻變成沒有自己的聲音特質與個性，這是特別要注意的！掌握自己的個性，不需要求面面俱到，才會獲得別人更多認同喔！

血型與星座

　　真的不要不信，血型、星座跟唱歌是有密切關聯的，請看夏緹老師下面的分析。

1. A型

　　你的歌聲是感性且柔美的，因為你是一個細膩、富有

責任心的人，在唱歌方面，特別能夠將細微之處表現得悅耳動聽。若將你的優勢好好運用，化被動為主動，積極掌握，稱你為與眾不同且偉大的歌唱藝術家或超級巨星，真的是一點也不為過。

2. B型

你在唱歌時極為特立獨行、具有個人風格，你喜歡變化與節奏快的歌曲，往往在快歌或一些特殊的曲調上，掌握得非常出色。若你跟好友一起唱歌，請記得多加表現自己獨特的嗓音，他們或許會對你這位歌壇奇才另眼相看喔！

3. O型

形容你唱歌熱情如火實在是恰到好處，一點也不誇張，你的熱力度大概是別人的百分之二百，具有動感與生命力的曲目特別適合你，只是要注意過度的非理性往往會讓你唱歌破音。拿捏好情緒與技巧的話，你絕對是舞台上閃亮亮的一顆星。

4. AB型

你在唱歌時特別氣質出眾，儘管平常很不愛與人同

唱，但是面對正式場合時，卻是能夠帶動他人一起歌唱同樂的明星級開心果，許多人都很喜歡與你一起合唱。其實，你若能將自己隱藏起來的另一面表現出來，那麼你將會發現，原來你的另外一面也深深具有風格與特色唷！

5.風象 （雙子、天秤、水瓶）

風象的你喜歡唱自由自在的歌曲，對於自彈自唱也特別有興趣，一來可以彈自己想唱的歌，甚至於往往自己寫出一堆歌曲。夏緹老師建議你有機會的話就多多創作，讓自己變成一位會作曲作詞的超級創作演唱者。

6.火象 （牡羊、獅子、射手）

火象的你簡直就是適合走搖滾樂曲風的特異人士，「語不驚人死不休」往往是你最大的利器，搖滾風格正好可以表現你的優點。不過，我建議火象的人注意，過動的表現要懂得適可而止，才能獲得眾人給你的掌聲。

7.水象（巨蟹、天蠍、雙魚）

　　水象的你就是柔情似水的代表，非常適合唱抒情的情歌，一來可以把你的個性充分發揮，二來感性的你絕對是用唱歌說故事的高手，其他星象根本不是你的對手。我建議你，理性發揮確實是有必要的，別讓感情影響到其他方面，這是你必須深思理解的道理。

8.土象（金牛、處女、摩羯）

　　土象的你最適合唱快樂且勵志的向陽歌，你真的是很任勞任怨，總是一步一腳印地前進，因此，不管你處於多麼悲傷的狀態，一樣能樂觀地唱出生命之歌。我建議你，多往自己人生想去的方向去，你一定會實現夢想！

為什麼就你不會唱歌？

唱歌很困難嗎？其實一點也不！但是為什麼就你不會唱歌呢？教唱這麼多年以來，我已從指導學生的過程中，歸納出以下八大項，導致你不會唱歌的原因：

一、環境影響：家庭或學校等日常生活的環境，無法提供唱歌的條件，如：唱歌的空間、音響設備等。

二、父母基因：若是父母都不開口唱歌，甚至父母不鼓勵、加以責難，就開不了口唱歌了。

三、師長同儕：音樂老師、社團、偶像崇拜、流行趨勢，全部沒鼓勵、沒影響到你。

四、夢想志向：你從來沒有過明星夢。

五、意志不堅：做事虎頭蛇尾，就算想唱也不持久。

六、不敢開口：對自己沒有信心，搞不清楚狀況。

七、沒見過世面：以為唱歌就是關起門來自己唱自己聽，沒參加過比賽，更沒見過大世面。

八、找不到好老師：這是最嚴重的一項，沒有尋求專業老師的幫助，反而自己閉門造車。

　　在尋求教唱老師時，你很可能沒有仔細評估是否適合自己，僅以學費高低來評估，問題是價格高不見得適合，而專業有能力的歌唱老師，就如同特約級的律師與醫師一般，甚至更高，因為我們懂得創造下一個超級巨星。

　　如果找錯老師，下場一樣悲慘，比方說西洋聲樂與中國京劇唱腔完全不同，老師當然要從不同領域去找；至於好老師的差別何在？一般老師長期處於教學體系，可能疏於自我充電或表演，往往因此錯過潮流與脈動，甚至能力卡住，又無法自我進修，漸漸地變得怠惰、失去信心，結果就是教學方式老舊被淘汰。建議你在挑選老師時，盡可能找到線上或是仍活躍於舞台的老師，他們可以對學生產生良性影響；假使你是找線上歌手，你能確認他們真的會唱，但是教學功力尚淺，若是歌手退休後走入教學系統，倒可以給學生許多個人經驗談。我也認為，歌手老師其實非常值得尊敬，還是能從他們身上吸取寶貴的經驗喔！

第3章
天王天后篇

Energy 無限的阿弟

阿弟歌唱的天賦指數：☆☆☆☆☆
阿弟是屬於狗狗圓潤型，體型高大，
聲音大且圓潤，體能十足熱情有活力。

Mission：夢想無限大，走出一片天

千里音緣一線牽

每一位優秀的學員不年齡是老是少，每個人都有它們人生中對
歌唱的那一分愛好，在藍圖裡，總希望自己能夠實現心中的
夢。

你知道全台灣一週內有多少張新唱片上市嗎？據統
計，約有三十至四十張的新專輯每週不斷搶攻唱片行架
位，希望吸引樂迷的注意力，然後從口袋中、皮夾裡掏錢
出來，把唱片買回去聽。想想看，這麼多的唱片裡，真正
能受到矚目、甚至被消費者買回去的，能佔幾成？

唱片業是一個殘酷的行業，只有真正禁得住考驗的

人，才能屹立不搖，不怕一波又一波打來的大浪。夏緹老師這些年來的教學生涯中，看多了愛唱歌又有出唱片念頭的年輕學生，他們都對自己很有信心，認定自己有朝一日會成為當紅歌手，過去，當我在TCA、magic音樂發生中心任教時，從這二所音樂學苑出道的藝人更是多到不在話下。而我就是在magic音樂發生中心，與Energy的阿弟結下師生緣呢！

　　阿弟那時尚未成為唱片公司旗下的簽約藝人，並且不確定要以個人或男子團體的方式出道。當我得知這個大前提後，夏在教法及教學內容方面，就會根據學生的個別情況和需求來安排設計。因此，針對阿弟所需要的指導，我將之設定為他本身的演唱技巧與實力增進，所以歌唱技巧的練習之外，同時要突顯阿弟獨有的低沉嗓音特質，以及舞台表演的應對！

　　夏緹老師為阿弟安排的課程，主要有四大部分：

1.小星星轉音練習

　　此為我獨創的轉音練習法，演唱童謠「小星星」，配合

旋律的高低起伏，讓每個接受此法訓練的學生，成為轉音

變化的高手，要是搭配「鈴鼓
搖擺法」一起練習，效果更是
加倍。阿弟的領悟力頗佳，在
轉音的技巧方面，很快就拿捏
到「眉角」了。

林夏緹老師教唱祕訣：

小星星轉音練習法，是夏緹
老師獨創密技，只要勤
練童謠小星星，就能
練出漂亮的轉
音。

2. 節奏十字練習法

　　身為專業的歌手，音準不好，就什麼都免談！所以我
以此方法訓練阿弟，正是要強化他的節奏與音準，有更上
一層樓的表現。

3. 風箏拉力練習法

　　這是需要互助合作的一項練習法，特別使用於團體班
的練習，讓同學互助互練，使自身的氣流穩定。此法對於
日後會需要邊唱邊跳及團隊合作的阿弟，都有極大的助
益。

4. 創造流行歌曲潮流法

　　做為藝人要很清楚自己的市場定位，但是若能創造潮
流，那才叫ㄅㄧㄤˋ！我要求阿弟勤做功課，多聽其他歌

手的歌、多接觸不同領域的音樂類型，幫助他更加了解自己適合的流行歌曲走向，進而掌握下一波的潮流與趨勢，使自己站在潮流前端。Energy能夠一發片就立即走紅，與此有密切關聯喔！

　　見到Energy在唱片市場得到亮麗的成績，夏緹老師可不意外，畢竟是我親自「調教」出來的好徒弟嘛，紅是一定要的啦！另外，我在訓練學生時，除了注重因材施教之外，一定會針對團體或個人，設計專業、精彩的歌唱訓練課程，先讓學生認識自己，再一步步地練習，培養真正的歌唱實力，而且全部都是我「掛保證」的唷！

林夏緹老師的叮嚀

　　老師本身要求自己的演唱功力時，一定是要自己會唱才肯罷休，剛開始老師在練花舌音時也練習了半年到現在我可以用舌頭打花舌唱完一首歌！因此我相信天下

無難事只怕有心人！

　　我自己研發的一套私人專業歌唱訓練教材，都是因應學生不同屬性因材施教，並且還有不斷揣摩歌唱、錄音、舞台、角色、定位等互相配合而研發的練習！能讓學生認識自己後！開始一道一道練習出自己的歌唱實力！不同於深奧學理的歌唱技巧書或外國老師的教唱書，因為這些都是老師自己親身的唱歌經驗與教學精華！

　　因此在老師的指導之下往往學生本身的功夫底子與能力都快速提升！林老師要求自己文武要雙全，因此學生個個都深受老師的觀念影響都能展現出落落大方的歌唱表演，展開他們人生各式各樣不同精彩的人生！

演而優則歌的凱蒂

凱蒂歌唱的天賦指數：☆☆☆☆☆
凱蒂是屬於貓貓型，外表高瘦，聲音甜美，音量適當。

Mission：主持演藝事業成功，身體健康，大放異彩

千里音緣一線牽

凱蒂到香港演完電影，結束合約後，被唱片公司老闆兼好友流
氓阿德簽為旗下藝人，並介紹她來學唱歌。如今她簽給柴姊，
演藝事業大放異彩。

　　王凱蒂，曾經在電影《夏日麼麼茶》中飾演鄭秀文與
任賢齊的小妹，這樣提醒，大家有印象了吧。

　　當年，凱蒂在演完《夏日麼麼茶》後，便又回到學
校，繼續未完的學業。然而，有志於演藝事業的凱蒂，個
人除了希望具備演戲的專才，也很想拓展往後其他值得發
揮的表演空間，使自己的演藝事業版圖更寬廣，表演實力
更深厚，所以當她和唱片公司簽下經紀約後，老闆要求凱

蒂來和我學唱歌，她二話不說地準時出現在課室裡。

　　一般而言，演員、模特兒或是唱片公司簽約的歌手來學習唱歌，以正式出道前來找我者居多，一來上課時間容易安排，二來是等到事業正式進入全方位發展後，往往也忙得沒有時間進修了，或者就算勉強「橋」出時間來上課，時間也相當有限，我為了配合他們的行程，就必須把課程內容調整成濃縮版，所以我比較傾向建議類似這樣的藝人學生，最好把自己學習唱歌當做專業來看待，提前學習，以備而不用的心態，面對日後會有的各種演藝之路。

　　凱蒂的外型條件很好，音質亦有特色，確實適合吃藝人這行飯。她在跟我學習唱歌時，也表現出強烈的學習興趣跟企圖心，是配合度很高的好學生！在評估過她的狀況後，我為她訂定的課程包括：

1.腹式呼吸法

　　凱蒂的體型高瘦，因此氣流不容易向上提升，加強腹式呼吸的訓練，是最為重要的課題。

2.O型發音練習法

針對她的體型發掘出聲音的特質，以及共鳴點的運用，著重於將發音從胸腔一直練到頭腔，增加唱歌功力，如此一來，聲音會更加穩定。

3.身體小周天練習法

這套練習法就如同練習太極拳與氣功般，能夠將上半身的氣流導引出來，使凱蒂的歌聲渾圓有力，充滿情感與力量。

4.風格養成法

藝人最重要的，就是要找出自己的風格和特色。凱蒂除了原有的主持及演戲工作，對於出片也很積極，所以她在練唱時，特別請我協助她培養演唱的技巧與實力，加強個人聲音的內涵，並找到她個人的

> 林夏緹老師教唱祕訣：
> 身體小周天練習法，有如氣功一般，練習讓氣充滿在上半身，可隨時爆發出來，形成有力的歌聲。

風格與定位，以便與目前唱片市場上的歌手做區隔。

在練唱的過程中，我要求凱蒂練習張惠妹的《哭不出來》。剛開始，她不是哭不出來，而是差點要邊唱邊掉眼淚

——因為對她來說，實在是太難唱了！可是當凱蒂練習了腹式呼吸，增強腹部的力道，同時也加強聲音的張力，搭配運用換氣的技巧，情況就不一樣了，原先唱歌時，樂句無法拉大，高音無法唱上去的窘況，全部都不見了！接下來，她就有能力藉由呼吸轉換的方式，演唱一些難度很高及高音很高的曲目。同時，大量的練歌使凱蒂與一般同體型的女生相比，更懂得運用演唱的技巧，功力也比別人來得深厚。看到凱蒂進步這麼多，不止她自己開心，唱片公司老闆更是樂得笑呵呵。

　　而凱蒂在練習《哭不出來》這首歌曲後，曾問我：「老師，為什麼我的頭會暈暈的，這樣是正常的嗎？」其實，唱高音唱到腦部會衝血而感覺有點暈，是因為平常血液較少上到腦部的關係，一下子用腹式呼吸唱上去，當然會頭暈暈啦！建議大家若能持續地練唱與發聲，狀況就會改善，演唱功力除了會大增十年外，還能夠改善長年體質冰冷的情形喔！

林夏緹老師的叮嚀

　　對於想加入演藝圈這一行的年輕人，我真的建議你們，不要輕忽起步階段的學習，一定要把握時間，充實自己的表演實力，否則等到出道以後，才發現自己的不足，就太晚啦！而且不是我誇口唷，凡是來跟我學唱歌的學生，現在幾乎每個人都在自己領域裡是獨霸一方的小天王、小天后！現在打開電視、翻開報章雜誌媒體，抬頭看看大型看板，每天觸目所及的都是我的學生，而且個個都很有成就，這就是我教唱的最大樂趣。

　　更何況，經過我個人的專業指導，這些藝人學生的歌唱問題都能速戰速決，再經由老師細部調整與定位，立刻學會有意識地自我修正與重整。我常得意地說，我的學生們在上完課之後，遇到相關問題都能即時自行解決，這就是「與其給他魚，不如教會他釣魚」的道理，畢竟老師我哪能跟著你們一輩子呢？夏老師自己也有自己演唱事業、創作、歌唱專業與人生的各種規劃呀～～唯有學會解決問題的方法，才算是真正從老師這裡畢業喔！

乘著歌聲的羽翼

小瑜歌唱的天賦指數：☆☆☆☆☆
小瑜體型是屬於貓科，聲音較微弱，若是唱聲樂可看出流行唱
功，扁平式唱法雖有氣流量，但穩定性仍顯不足。

Mission：挑戰自己，跨越不同歌唱領域的自我

千里音緣一線牽
透過「刺客樂團」的團長緯緯介紹，小瑜才來拜我為師的。

　　在地下搖滾樂界紅遍歐亞的台灣之光，一提起「六翼
天使」樂團，可說是名聲響噹噹，無人不知、無人不曉
喔！

　　本來「六翼天使」樂團已有一位唱功了得的女主唱，
她具有音樂系聲樂組畢業的歌唱背景，是極為優秀的歌
手，但是她選擇出國進修而退出樂團，於是團長轉而費力
尋找新的女主唱。在尋尋覓覓的過程中，團長終於發現了

適合的人選，她在一般樂團表演，就是採用流行唱法的女主唱小瑜。

流行唱功極佳的小瑜，在阿晃團長的強力遊說之下，成為「六翼天使」的一員，可是這是一個以重金屬加聲樂唱法為主的國內外知名地下搖滾樂團，和她以前唱樂團時的流行唱法，在根本上就有很大的差異，最重要的是，她必須在三個月內練好聲樂唱法，才能跟團到國外表演。

對聲樂唱法一竅不通的小瑜，對於自己該如何不被原本的女主唱比下去，還要發揮出個人風格，有很大的自我期許，而且出國表演的時間已迫在眉睫，她只能把一切希望寄託在老師身上。

每當碰到如此緊急的CASE，業界的人第一個想到的，絕對是「找林夏緹老師出馬」！沒辦法，我就是這樣專業，經驗豐富不說，還能針對狀況的緊急程度，提供速成教學，不找我找誰呢？再說，我跟「刺客」、「六翼天使」這兩個樂團的成員都有交情，當然是義不容辭地將小瑜這個學生納入門下囉！

時間是最大的敵人！因此，在短時間內，協助小瑜

分辨聲樂與流行唱法的差異點，並學會聲樂演唱技巧是重點所在。我為她訂定的課程如下：

1.辨別西洋聲樂唱法與流行歌曲唱法的系統

　　古典發聲與流行發聲的不同，在於身體運用、氣流運用、嘴型變換、咬字語韻、表情詮釋等方面，小瑜的悟性很不錯，很快就能進入狀況，調整自己的發聲法，並加強個人聲音原有的特質等。

2.古典的發音訓練

　　搭配古典的發音訓練，我從旁了解、觀察小瑜的個人特色，進而糾正與改變她不同唱歌位置，與共鳴點發生的位置。此外，以西洋發聲的系統來設計與訓練她，並練習古典歌劇與音樂劇曲目。

3.呼吸練習

　　聲樂唱法著重在身體運用及呼吸的調理，我強調小瑜必須加強練習腹式呼吸，以強化她的腹部機能，再搭配「O型發音練習法」，糾正長期採取胸式呼吸的習慣。持續個人發音練習，強調在身體與呼吸換氣等運用。

4.專業音階訓練

以聲樂必練的做為專業音階的練習教材，這是專門因應「六翼天使」所唱的曲目通常難度相當高，且歌詞皆是英文發

音，所以小瑜有必要事前多加練習，以求儘快進入狀況。

5.觀摩學習

身為歌手是不能閉門造車的，要多觀摩其他歌手的表演方式、唱腔，一定會有收穫。小瑜的國語歌曲唱功不錯，但是未來樂團表演的曲目是重金屬搭上西洋古典聲樂，因此，我要求她練唱西洋歌劇的曲目，並時常觀摩西洋聲樂家與流行歌手的演出。

6.六感練功法（眼耳鼻舌口意）

結束觀察這一門功課後，小瑜的下一步就是聽出古典樂手間不同的演唱方式，然後轉化、內化為自己的換氣法。

上述的功法逐一修練過後，我還為小瑜設定了每日必練的評量與歌唱營養補充劑。O型發音練習（狗吠法），來

加速腹部的力道；請她演唱樂團專輯內的歌曲，我再指導她去做技巧與詮釋方面的修正。

　　在出國前，小瑜跟樂團先到高雄做一場表演。結果啊，上課三個月就有明顯進步，簡直嚇壞我們的阿晃團長了。尤其小瑜對自己建立出信心後，結合自己原有的特色，加入新的發聲唱法，再深入搭配樂團創作曲目的精神，傑克，這真的太神奇了！

　　因為被團長嘖嘖稱奇進步神速的小瑜，若以一般學校訓練聲樂歌手的進度，非得練上五年不可才有的功力，小瑜居然在三個月內達成，並且在高雄的試演會上大獲好評，同台樂手都不敢置信，原本只會唱流行歌曲的她，現場演出能有如此功力。明年，樂團也預定發行以她為女主唱的專輯了。

林夏緹老師的叮嚀

　　另外，夏緹老師順便放送一個小秘密，就在小瑜來跟我學唱歌後大約一個月，我到錄音室去錄唱緯緯創作的電視廣告歌曲，他問我小瑜學得如何？我說：「棒極了！！」從他慈祥關愛且愉悅的眼神中，我看出他這個介紹人感覺到與有榮焉呢！（各位不要忘了，他可是搖滾樂江湖傳說中的冷酷「刺客」^_^∥～哈）

原汁原味的原聲天籟

杜嵐歌唱的天賦指數：☆☆☆☆☆
杜嵐是屬於黃鶯與貓綜合型，個頭小小，聲音稍高且甜美圓潤。

Mission：實現歌手夢想，找到人生定位。

千里音緣一線牽
夏緹老師號稱TCA音樂學苑當家花旦的「歌唱老師」，吉瓦斯‧杜嵐等人當然是慕老師的名而投入我的門下。

　　許多愛唱歌的原住民歌手，內心都有一個共同渴望——成為下一個天后「張惠妹」！因為他（她）們同樣都有過人的嗓音，以及強烈的表演慾望，同時，莫不期望有朝一日，愛唱歌、會唱歌的自己能就此踏入演藝事業，與人們一同分享他們擁有的歌唱天賦。

　　有一次，扶輪社主辦、TCA協辦一場原住民歌唱大

賽，從上百卷錄音帶中，評審老師們精選出近二十位學員參加比賽，並邀請我為他們設計為期三個月的密集訓練課程。數十位來自台灣各地的原住民年輕歌手齊聚一堂，經過我的集訓後，在圓山大飯店進行一場盛大的表演。這次的演唱，對所有參與者來說，都是一生難忘的經驗。做為他們的指導老師，我除了與有榮焉，更是驕傲到不行哩！

就在集訓後半年，學員之一的吉瓦斯·杜嵐正式發行第一張個人專輯，有部分學員則陸續在電視節目中表演與演唱。

由於那次參加集訓的學員人數很多，我就以指導吉瓦斯·杜嵐為例，向各位說明原住民歌手的培養方法。杜嵐是阿美族的歌手，凡是聽過她的歌聲的人，一定會被那種與生俱來的嗓音，柔和中帶甜美，張力與高音技巧運用極佳，聲音帶有靈性且脫俗的美感所感動，尤其是聆聽現場演唱，更是別具韻味。

杜嵐在原住民歌唱比賽中榮獲第一名，成績相當優秀，站在老師的角度來看，我覺得每個參賽者都有各自的風格與特色，可是已經有超強歌唱實力的她，還有很多她

的迷人之處。因此，在指導時，我特別加強她節奏律動、快歌曲目運用，和肢體動作的表現。

1.加強節奏律動練習法

此爲增加律動感所設計的課程內容，積極調整流行發聲的節奏感、身體運用、氣流運用、嘴型變換、咬字語韻、表情詮釋，並加強她個人聲音原有的特質等。

2.音準十字練習法

著重音準定位，將發音從口腔一直練到頭腔，增加唱歌功力。如此一來，聲音更加穩定，使她的音準更加流暢自然。

3.歌曲演譯法

確認學員個人的音質、音色、擅長曲目，開發杜嵐個人獨有的風格，搭配原住民的風格，並針對杜嵐在歌曲詮釋方面的練習，以強調歌詞意境及活用。

4.技巧進階練習法

杜嵐將歌曲詮釋到活靈活現，轉音與其他技術面都練習得很透徹，當然啦，夏緹老師在指導時，就是請她將目

前擁有的技巧更加熟
練，並且增加張力，
再轉往詮釋與情感面
的運用。

林夏緹老師教唱祕訣：
技巧進階練習法，屬於抖音與轉音等較難
的歌唱技巧練習，能加強他們的歌唱訓
練，像是呼吸、換氣、音感、節
奏、技巧、舞台台風、曲風變
化、演譯表情等轉換運用，
此練習可使唱者注重歌
曲的細微處。

林夏緹老師的叮嚀

　　原住民學生裡多的是會唱歌的高手，其實不需要
我去教他們太多的東西。但是，我很強調「覺知」、
「調整」與「樂觀」，這不僅是我自己的人生價值觀，我更
鼓勵學生要多運用這些思維，這是真正存在各行各業的藝
術家們所相通理解的事。我一直有一種感覺：東西「多」
不見得是好事，「少」也不見得差，重點是「均衡」！學
生往往認為自己不足，於是不斷地自我挑戰與學習。但是
過度的學習與模仿，卻忘記了最重要的個人風格培養。

　　「風格」是透過外在環境，與內在的個人修為所散發出

來的一種味道與磁場。我很肯定跟各位說，在流行音樂圈裡，許多人賣的是風格，而非音準，或是唱得有點「台灣國語」，其實以「偶」個人認爲，那也是一種展現個人style與品牌的方法啊，哈哈^_^！

歌聲引路，帶我再出發

以路歌唱的天賦指數：☆☆☆☆☆
以路是屬於貓狗綜合型，外表高瘦，音質細且甜，音量稍大。

Mission：主持演藝事業成功，身體健康，事事順心

千里音緣一線牽
唱片公司老闆小元特地聘請林夏緹老師進行積極培訓。

　　演藝之路有人走得平順，有人卻小有坎坷，但是誰好誰壞，不到最後關頭，可還很難說唷！

　　王以路有著陽光女孩般的外型，以及活潑開朗的個性，目前活躍於八大有線電視台，擔任旅遊探險節目主持人。其實，小路剛出道時，是和另外二個女生組成歌唱團體出唱片，可惜唱片銷售成績不夠理想，唱片公司之後面臨倒閉的命運，這個歌唱團體也解散了。不過，好人才是不會被埋沒的，另外一家唱片公司老闆慧眼識英雄，再度

跟小路簽約，並且為她報名林夏緹老師的歌唱班，希望她有朝一日能藉由歌唱這項專才，讓她的演藝實力發揮得淋漓盡致，發展更多演藝事業的可能性！

　　小路的身材和一般女孩子相比，屬於瘦長的體型，若能善加訓練，未來她的歌藝絕對是一鳴驚人。因此，我為她設計的課程主要是著重運用身體的正確部位發聲、穩定氣流，再大量練習歌曲，找出適合的歌路跟定位。

1.發音練習與腹式呼吸

　　運用aeiou拉長音的循環練習！因為持續不斷地使用腹部，可讓腹部長期處於慣性，如此一來，小路就不必擔心太瘦沒力的問題！

2風箏拉力練習法

　　這個練習法比較特殊之處，在於需要二至三人以上共同練習。唱歌時，兩人同時運用力量，將聲音左右作

> **林夏緹老師教唱祕訣：**
> 風箏拉力練習法，必須有二至三人以上同時練習，彼此感受對方唱歌的力道，體會運用全身力氣唱歌的感覺，是唱歌練習法當中少見需要同伴配合的練習法。

用力與氣流的關係一起達到平衡狀態，如此一來，雙方都

能深刻體會，唱歌除了運用腹部，還得使出自己身體的全部力道，加上用心演唱，歌聲才會動人，是非常好的同伴練習法喔。另外，由於用了力氣，練唱結束後覺得肚子餓，或是有點失魂落魄，也是正常現象，不必擔心！

3.歌唱技巧綜合練習

歌唱的技巧多到不勝枚舉，之前小路已經有出唱片的經驗，所以我設計的課程，就以增加歌曲的詮釋度、轉音，與團體合唱技巧方面的練習為主，補充她原本不足的地方。

所以老師要告訴各位，每位站上舞台的藝人，其實在台下都付出相當多的汗水、淚水，認真地準備每次的演出，無非是要把最好的一面呈現在粉絲眼前。當大家在支持偶像或歌手、演員時，請記得多給他們一點掌聲和鼓勵，讓他們有動力繼續去追求下一次更完美的演出。

林夏緹老師的叮嚀

　　指導藝人學生時，一開始我並不會去區分學生是演員或模特兒，完全是依照個人聲音狀況、特色、音質，以及身體的屬性區隔，特別是個人獨有的情況，才是我強調與著重的。因為陶喆、周杰倫或王力宏，以及在各項演藝事業獨佔鰲頭、有地位的明星都只有一個，他們也是痛下苦功，才有今天的成就，要想在演藝圈出人頭地，就必須加強與調整個人特色，而不是一味地模仿喔！聽懂了嗎！不准學別人！要做自己的英雄！

鬥「聲」俱樂部

承均歌唱的天賦指數：☆☆☆☆
承均是屬於貓貓型，體型高瘦，
音量夠，聲音顯得較為扁細。

Mission：偶像大會串，鬥「聲」俱樂部

千里音緣一線牽
先是聽到林夏緹老師的好口碑，再由經紀公司安排來上課。

　　這幾年，台灣的演藝路線變化很大，一位歌手往往要「聲」兼數職，演戲、表演、主持，外帶開演唱會，因此，聲音的訓練成為最重要且最基本的練習！

　　在這一波偶像劇風潮的帶領下，演藝圈內出現好多有潛力的新面孔，謝承均就是箇中表現極為出色的一位，並立刻累積了為數不少的粉絲跟人氣！所以經紀公司看準他未來的發展必定非凡，特地安排承均來上課，希望他練成

一身好歌藝，以增加表演的功力，在往後的演藝之路上大放異彩。

　　了解經紀公司對承均的期許後，我在他的密集課程中，安排了相當多的聲音表情訓練，做為練習重點；而且我會要求自己在表演與實際參與錄音時，都做到盡善盡美，所以對學生也有同樣的要求，一定要抱持相對的心態來上課，畢竟夢想能否成為現實，跟基本功夫下多少有關，「盡善盡美」是一定要做到的啦！

　　外型酷酷的承均，人也很有個性，由於他的演藝事業是以演戲為主體，針對此點，我特別強調他的聲音表情跟張力的部分，幫助在他演戲時，運用聲音表情，展露出更多層次的演技，擄獲觀眾的心。

1.聲音表情演譯法

　　首先，分析出承均個人的音感、音質、技巧、音準等，與唱歌相關的專業技巧，並掌握他的程度在哪個層級，然後再告訴承均，讓他知道自己的優缺點該如何加以補強或修飾等。尤其演員對聲音比較容易放不開，我再精

選能夠表現情感的曲目，供承均練習，以便他藉此加深聲音的表現力和詮釋度，包括嘴型、咬字、發音及音量等，亦一併做調整。

2.音波分流練習法

　　強調各個共鳴腔的位置與發射點，要求承均將共鳴點——從頭腔、鼻腔、喉腔和咽腔投射出來，其一是練習腹式呼吸，其二是聲音的張力也會比沒有練習來的強喔！

　　演藝圈是現實的，說的更坦白點，是殘酷的，只要一個不留神，馬上就被後浪打下去，想翻身，很難！承均能夠在出道後不久，就獲得偶像劇的演出機會，並且以演技得到觀眾的支持，值得大家給他拍拍手、放煙火。很高興看到他不以

> **林夏緹老師教唱祕訣：**
> 演戲的人需要多加強聲音的張力與表情，唱歌才會有聲有色。要想練出好唱功，平日就要磨，將夏緹老師的教材好好運用練習，效果很不錯！

現在的自己為滿足，而來跟我學習唱歌，充實自己，使自己的演藝事業日益精進，我不僅要祝福他一路大紅大紫，還要端出老師的面孔「勉勵」他：繼續練習、永不間斷，學無止境，唱就對了！

林夏緹老師的叮嚀

　　我時常有機會指導一些新進藝人，或者是即將踏入演藝事業的學生，很了解他們對於自己未來的期許，不就是在演藝圈內發光發熱、紅到不行嗎？因此，許多演員、歌手或模特兒通常都會在出道後的第一時間，就馬上用到這些才藝，像童星起家的蔡燦得、演出偶像劇「鬥魚」中的謝承均、模特兒曾恬恬與陳介凡等，他們算是全方位的藝人，因為經紀人會為他們安排演出或主持工作，錄唱電視原聲帶合輯，如果不預先儲備歌藝，就會錯失發展事業的良機；特別是一些外型條件更好的藝人，如F4或郭品超與張韶涵等走偶像路線，發行唱片專輯絕對是必然的事業規劃，如果等到要發片了才想到學唱歌，就真的來不及了。

步步高「聲」的演藝事業

燦得歌唱的天賦指數：☆☆☆☆☆
燦得是屬於狗貓綜合型，體型適中，聲音細小，音質甜潤。

Mission：戲如人「聲」，「聲」生不息

千里音緣一線牽
透過友人介紹來向我學藝，展開她的演唱「聲」涯！

　　童星出身的蔡燦得一直留給觀眾甜美可人的印象，而她確實是一個很可愛又懂得自己想要什麼樣人生的女孩，所以當時她會來練唱歌，起因於外界對她的歌聲評價不一，而且演藝事業的方向也出現曖昧不清的狀況。但是燦得並不在意別人如何看她，就是開始了她練唱的學習生涯！

　　燦得的聲音細小，音域較窄，非常甜美的她本身就喜歡帶動氣氛，自然而然具有甜美調性的情歌，以及團康式

的帶動唱，就成為她最大的強項，我找出適合她的歌路後，便安排她積極展開專業的聲音訓練！

　　燦得的悟性高，個性又超認真，對於老師我的指導，更一一照辦，是一個好學生！

1.「磨」音傳腦練習法

　　唱歌需要多接觸才能成為慣性，我不斷加強並運用燦得的音感，當然要祭出「磨」音傳腦練習法，讓燦得加強音感的腦細胞，活化再活化！讓她時時刻刻都在聽歌、磨歌、練歌！

2.擴張音域練習法

　　在課堂中，不斷運用發音練習來做擴張音域的練習，就如同打鐵趁熱般地急速擴展音高，最好的辦法就是持續「發音、定位、修正，發音、定位、修正」！

3.音準十字練習法

　　拉開顴骨的位置，可讓燦得的音準更為準確且更穩定。如此一來，聲音就不容易跑來跑去，反而增加更大的張力！（老師在本書附贈CD光碟中，將這一項列為基本功

法，請自己多加利用喔！）

4.男女對唱歌曲功法與個人風格設定

燦得在上了一段歌唱課程之後，她的製作人安排她與施易男合唱一首歌曲，收錄在偶像劇當中，對她來說，真是驗收成果的好機會。我了解歌曲方向之後，再以燦得的個人甜美風格與親和特質來做調整，特別訓練她與男歌手對唱時所需要的各種聲音與表情演繹的細節，最後錄製出來的歌曲，果然是讚啦！

燦得對觀眾來說是熟悉的面孔，大家也一定喊得出她的名字，可是真要說出她有何代表作，又有點難，儘管她多方嘗試不同的演藝工作，還出書，出唱片，但總有無法突破現

> **林夏緹老師教唱祕訣：**
> 演員與歌手出片雖然仍有不同，但是如何將聲音突顯出個人特色是最重要的！你知道自己的特色嗎？請參考第三章的心理測驗與類型區分，保證精彩！

狀、更上一層發展之感。但是學習唱歌之後，歌藝進步自然是一定的，更重要的是整個人因為自信心的提升，而散發出更動人的光采，這才是身為藝人所要具備的特質，如果不能成為觀眾眼中的發光體，是不及格的藝人唷！

林夏緹老師的叮嚀

　　已在演藝圈打滾多年的學生，事業上遇到瓶頸時，往往就是需要充電與進修的時候了，歌唱方面的問題即可透過老師專業且細部調整與定位，能夠更有意識地快速修正，與重整自己人生的方向。如此一來，以後遇到相關問題，當下都能即時自行解決，這正是給魚吃不如教會釣魚之道呢！

Hip Hop小子唱翻天

「呼嚨」歌唱的天賦指數：☆☆☆☆☆
三人分屬狗狗型與貓貓型，體型高瘦、高壯皆有，音量適中，
音質在男聲中屬少有的甜美。

Mission：台灣出品，必屬佳品，台灣一定強

千里音緣一線牽
「呼嚨」的經紀人官大哥是透過利達音樂創意總監周志華老師居
中介紹而來。

　　Nike公司所舉辦的「Nike熱舞大賽」，總是吸引無數熱
愛跳舞的年輕朋友參加競賽，除了切磋舞技，還可以交新
朋友，在同類型的比賽中，算是非常熱門的。小黑、吉米
和仔仔就是三個熱愛跳舞的大男孩，他們參加了Nike熱舞大
賽冠軍，在激烈的比賽獲得冠軍的寶座，果然就有經紀人
相中他們，立刻簽約，進而組成Hip Hop團體「呼嚨」，並

以發行唱片爲目標，積極展開一系列的歌唱訓練。

　　因爲參加比賽，讓他們從普通的鄰家大男孩，一下子要變成藝人，有機會發行專輯一圓明星夢，眞的很像是「天上掉下來的禮物」，問題是如何打開這個禮物？呵呵，音樂聲響起，該是我這個老師出場的時刻了。

　　先前他們從未眞正學習過唱歌，三個人有著各自的唱歌技巧問題，說坦白話，若立即要他們錄唱、出片，肯定相當辛苦。因此，如何設計適合他們的課程，讓每個人都能有所表現，並且將自己的歌唱技巧提升至像舞蹈實力一樣的程度呢？這就是我務必要達成的超級任務了。

　　三個舞蹈高手，舞功確實相當厲害，偏偏唱歌對他們來說，剛好是「天」與「地」的差別，屬於二種截然不同的系統和觀念。沒關係，這種場面我看得多了，正因爲他們在學習唱歌方面，猶如一張白紙，反而更容易畫成一幅美麗的圖畫喔，基於此一原則，我安排的課程重點有：

1.音準十字練習法

　　前面已經提到，三人的舞技相當優秀，使得音準呈現

明顯不足，學習節奏與音準，即是第一課。我讓他們先個別分析出自己的音感、音質、技巧、音準等有關唱歌的專業技巧，從而發現自己的優缺點，和補強的方法。

2.舞者歌唱詮釋法

　　邊跳舞邊唱歌的歌手，和靜態歌手採用的歌唱技巧，有極大的不同點，我特別要求他們要把自己視做會跳舞的歌手來詮釋歌曲，修正原本的舞者演唱心態，要歌、舞都一樣優秀，不能把跳舞當成正的，唱歌當成副的。至於挑選練習曲目，我則以歌神張學友的歌作爲教材，來訓練他們聲音的張力性與情感面，進而建立歌唱者獨有的特色。

3.團體默契培養法

　　此法適用於團體練唱。當他們練熟基本功之後，就到了三人練習同一首曲子的時候。我採用無伴奏合唱版或輪唱版本，要求三人一同唱出合唱的效果，如此一來，我就能聽出三人聲音的差異性，再進行修正，使三個人的聲音擁有對比與不對比，音樂和諧卻又具有衝突反差的效果。

　　我請他們秀出最拿手且專業的舞步，與歌唱做搭配表演，同時展現個人的創意，做出跟一般Hip Hop團體最不同

表現方式，結果除了唸RAP之外，小黑還有一招口技，就是用嘴巴發出像鼓聲跟唱盤似的節奏音效，把這個小招數加入他們的歌曲裡，果然就讓唱歌及舞蹈之間聯結更強，活潑與奔放感十足。

接受完整的歌唱訓練課程後，他們深深發現唱

> **林夏緹老師教唱祕訣：**
> 團體默契培養法，團結力量大，但是彼此間的協調與搭配也一樣重要，否則團體裡的成員各唱各的調，豈不怪哉？

歌與跳舞的不同點，在於歌唱強調「個人風格」，跳舞則屬於「團隊合作」。因此，在出片之前，除了舞蹈動作需要跟歌曲搭配與調整之外，我特別要求的個人訓練，不僅凸顯了他們個人擁有的獨特音質，還同時強化個人的特色，三人的聲音默契當然也比尚未上課前的默契來得好上許多，而這種種的優點和三人不同的唱歌技巧與詮釋，就一一地呈現在專輯中囉！

如果問我，他們的現況呢？哈哈，他們目前正在中國大陸各地開演唱會賺大錢呢！

林夏緹老師的叮嚀

「呼嚨」是我第一次指導要以HIP HOP路線出道的團體，他們的訓練課程與我當年在「MAGIC音樂發生中心」裡，以十人小班為主的團體課程完全不同，既要結合演唱與HIP HOP舞蹈，又要加強他們的功力，對我來說挑戰性實在非常高。

當我請他們做一次三人的舞蹈表演動作給我看看時，我徹底發現HIP HOP真的是一種非常特別的舞蹈，人居然可以「不成人形」。有一年，我在紐約看街頭藝人黑人阿兜仔們的精湛演出，看得目瞪口呆外，現在我發現台灣人其實也不差，而且正是眼前的這三位歌唱學生！我敢保證，台灣任何的商品只要用心品質，加強品牌定位，策略全世界，那麼「台灣出品，必屬佳品」，台灣一定強啦！

有模有樣，好「聲」動

介凡歌唱的天賦指數：☆☆☆☆☆
介凡是屬於狗貓綜合型，體型高瘦，聲音稍低但圓潤。
恬恬歌唱的天賦指數：☆☆☆☆
恬恬是屬於貓貓型，體型高瘦，聲音稍小且尖細。

Mission：有「模」有樣，精彩「聲」動

千里音緣一線牽

二位「魔豆兒」是目前平面模特兒界炙手可熱的「當紅炸子雞」，由經紀公司介紹來學唱歌！

　　每次我　打開電視，從購物頻道、MTV台，直轉到最後一個歌唱頻道，看到的歌手MV，很多都是我的學生；翻開雜誌報紙或廣告宣傳單，或是出門逛街，抬頭一看廣告看板，仍然幾乎都是我的學生。眞的這麼巧，而且我眞的就有教出這麼多學生哩！

　　其實，掐指算算，我今年不過剛滿三十歲，外表看起

來像24、25歲的漂亮美眉，頂多唱了25年，教了10年而已！成績就如此傲人，那麼我繼續唱跟教下去，演藝圈不就都是我跟我學生的天下呀？相當可能！加上目前本人規劃在未來陸續發行個人專輯及出書教材，歌唱團體學生將近150人以上都跟歌唱演藝相關，看樣子我既是超級巨星，還得兼外賣教學！若是把我的學生全號召集合起來，哼哼，誰敢欺負我？咦，那誰又敢娶我？唉呀，真糟糕，我唱歌的目的只不過是想讓老公疼，賺個自己的零用金帶著父母出國，我只是個希望充實自己內在的幸福自在小女人啊！

咳、咳，話說回來曾恬恬與陳介凡這二位「魔豆兒」吧。他們都是經紀公司介紹而來，外型自是男的俊、女的美呀！其中，介凡還是好樂迪歌唱比賽冠軍，是聲音與外型兼具的優秀人材！

模特兒工作講究的是身材並非聲音，一般並不著重發聲與呼吸的訓練，因此，我發現模特兒的共通毛病就是氣虛，穩定性不足，加上運動量很少、工作量很大，情緒有時比較不穩定，腹式呼吸正是最必要練習的重要課題！

介凡本身就有唱歌的好底子，需要加強的是氣流跟唱歌技巧方面，我爲他設計的課程重點有：

1.模特兒腹式呼吸練習法

　　由於介凡長期採取胸式呼吸，造成氣流淺短、音量變小的問題，運用模特兒專用發音與腹式呼吸訓練，即可調整腹部無力的狀態！

2. O型發音練習法（狗吠法）

　　將氣流練就成固定走向，加強個人發音的力道，（請參照本書附錄的CD練習！）是介凡學習唱歌的次重點。

3.自我定位風格建立

　　介凡雖然得到好樂迪歌唱比賽冠軍的頭銜，但是他個人在演唱方面的風格還是沒有明確的定位，導致演藝事業運遲無法大放異彩。其實，藝人的定位跟經紀人有絕大的關係，除了自我充實之外，能否挑選到適當的經紀人對日後發展具有關鍵性影響！因此，我要求介凡了解自身的特色及條件，和未來期待的事業發展藍圖，再從旁協助他逐步培養出自己的風格。

4.自彈自唱法

自彈自唱在演唱這一行裡，絕對可以充分增加演唱的獨特性，尤其能表現出介凡獨特的內斂嗓音！務必練習！

恬恬是標準的衣架子，高挑的身型及姣好的外表，使她在模特兒界發展得極為順利，由於經紀公司對她亦有很深的期待，特別要她來學習唱歌，增加才藝，使未來的演藝事業之路更加寬廣。因此，我為她安排的課程如下：

> **林夏緹老師教唱祕訣：**
> 王菲原本是模特兒出身，經過香港的歌唱老師調教後，培養出自己的技巧與特色，成為唱功一流的天后，唱片銷售量狂賣。由此可見，一位好的歌唱專家收費高昂是合理的，在國外比比皆是！

1.模特兒發音練習法

不同於一般人運用的模特兒腹式呼吸練習法，可加強腹式呼吸的功效及緊縮的功夫，讓恬恬唱歌時的氣流穩如泰山，具有大將之風！

2.個人風格的建立

要強調恬恬個人風格與魅力，以找出最好的聲音與嗓音，所以不講究音量大小，而是注重聲音的平均與風格！

或許大家對模特兒的既定印象，就是一群穿著漂亮衣服在伸展台上走台步的無聲的人，可是用心去了解他們，就會發現很多模特兒都身懷絕技哩，並且對事業發展的野心也很大，所以才會有這麼多模特兒已經跨足到演戲、主持、唱歌等領域，也普遍有著不錯的評價。我在指導過這麼多演藝相關行業的學生後，想送給大家的只有一句話：不斷充實自我，永遠都要做好最佳準備再出發！

夏緹老師的叮嚀

　　現在演藝圈生態又重新調整了，一位歌手常常不單只是歌手身分，已到了有演戲、主持等多重身分才足以延續演藝生命的速食年代，但是你說有沒有人真的不受其他外在條件誘惑，光靠唱歌就賺飽一輩子的呢？答案是有的，但歌唱功力得要深厚且屹立不搖喔！！請想想有誰，想到你就有可能是下一位億萬身價的歌唱高手喔！

三位都是台灣人，第一位女歌手、二個字，台灣的台語市場找不到對手；男歌手一樣二個字、台灣加上大陸與美國，個人身價絕對不止用億起跳；第三位女歌手、三個字、已經身故，但是歌聲滿人間，她的錢更是多到遺愛人間，為愛唱歌的人貢獻！

　　年輕一輩的歌手也很多，你可以再猜看看，一定都是你叫得出名字的人！至於是年輕的有錢，還是年長的有錢，就很難說了，但是上億身價絕不誇張！（p.s林老師的歌唱人生目標也是如此！同時，當自己有能力後，一定要為社會做公益，也希望大家都能一起共襄盛舉喔！）

明星養成大本營

華藝學生歌唱的天賦指數：☆☆☆☆☆
每個學生都是能說會唱善演，棒得不得了！

Mission：成為舞台巨星中的巨星

千里音緣一線牽

演藝科張玲玲主任透過MUSICPOWER網路教唱專欄，找到現職專業教唱、自己也在演唱的林夏緹老師；再說，我可是華藝全校第一名畢業的優秀校友，當然要「取之於母校，被用之於母校」嘛！

　　林夏緹，林志穎、張兆志、吳天心、大小S、吳佩慈、阿雅、大小炳、蘇慧倫、蘇霈、辛曉琪、樊光耀、劃時代的老闆、王仁甫、林仁斌、許瑋倫、馬任重、連方辰、謝啟彬、張本瑜、林隆璇、涂智奎、范植偉、信樂團阿信…。

　　大家一定覺得奇怪，我列出這一大堆名字，到底有何

用意？其實，上面這些人都有一個共通點喔，那就是他們全是畢業於華崗藝校的校友，其他還有一大票從事音樂、作曲、音樂劇、化妝、舞蹈、演員、主持、評論者、文案、幕後經紀、製作等幕前、幕後工作者，同樣都是出自華藝這個大家庭！

許多來自不同家庭背景的的孩子們，聽說台灣有個跟日本沖繩演藝學校類似、專門培養專業演藝人員的明星學校，所以他們不擔心害怕將來踏上演藝之路的種種辛苦，而來到華崗藝校，只希望能夠一圓他們內心所嚮往的明星夢。知道自已擁有表演天分，他們選擇跟一般孩子不同的道路，放棄人們認為正常的升學與就業管道；他們有可能因此一舉成名，但是也有可能什麼都不是。若要成功，唯一的路就是接受學校的專業訓練，相信自己，開發自我潛能，與不斷挑戰自我。

面對一群對表演都很有自己想法的學生，我們每次的上課有如玩過山車一樣地刺激好玩，不管我丟出什麼樣的課題，學生們往往都會丟回很有創意的答案，實在太棒太可愛了！指導華藝學生的重點，我認為分成下列幾項：

1. 先了解每個學生最大的特長，協助學生發揮最大的潛力。

2. 每個人為自己設定目標、學習方法，了解市場操作的成功路徑與運用法則；調整每位同學對演藝事業抱持正確的心態。

3. 強化個人特質與獨一無二的表現力。

4. 觀摩與參考世界級優秀演藝人員的特質與內涵。

5. 導引每個人在表演中加入創意，尋找出自我定位，強調個人品牌與專業實力，並且無時不刻持續地練習。

我在課堂上教導他們一系列正確且有效的發音訓練及呼吸練習，即「林夏緹老師自創的發音練習法」；再輔以專業的歌唱理論與有趣的練習法靈活運用，因此凡是上過我的歌唱課中每位學生都一致說「讚」啦！尤其我時常針對個人給予歌唱專業指導，安排歌唱擂台，讓同學們互相觀摩，也利用上台的機會進行歌曲練習，唱出自己、呈現專業中的專業。還有每日必練的評量表，搭配我所自製的錄音帶與歌唱營養補充劑（各類生活趨勢的報導），所有人

無不功力大增。

　　此外，我非常堅持同學們一定要去現場做歌曲觀摩，像是看演唱會、欣賞音樂劇等表演，而且回來後還要寫出心得報告，跟大家交流分享。因為觀摩這些已經在演藝事業上佔有一席之地者的表演，不僅可以學習歌唱的部分，更重要的，是學習巨星的風範、努力、謙虛等種種特質，想想看，才花一張門票錢，就偷學這麼多東西回來，實在物超所值哇！而且我總是盡可能地希望學生多實地參與各種歌唱比賽與活動，使自己不斷累積實戰經驗，對於將來正式進入演藝事業會產生極大的幫助。

　　就這樣，我採取主動與互動雙管齊下的教學方法，導引學生成為自己的主人，這種非填鴨式的教法，確確實實引發出學生的創意，成果相當驚人，學生們開開心心地將自己所長發揮到極致，也因此而綻放出自己獨有的創造力、魅力與實力喔！

　　我期待，早日看見我的愛徒們站上表演的舞台，一舉手一投足就迷死萬千粉絲啦！

林夏緹老師的叮嚀

　　華藝的學生真的超可愛，不同於一般高校生，他們除了學生角色外，還得要提前面臨市場的實戰考驗跟挑戰。於是乎，學生個個都是活靈活現的藝術表演者，我們上課的過程就像一場有趣的表演，與其說我幫他們上課，不如說他們增加了我的見識呢！各式各樣的學生都有，每次我們上課都好開心好快樂^_^哈哈！

　　各位有所不知，我可是華崗藝校當年全校第一名畢業的傑出校友喔！我的學號是79111，是林志穎與VJ張兆志下一屆的學妹，天心的上一屆，大小S與大炳的上兩屆。最近那一個打破蟠龍花瓶的唐先生：樊光耀，跟我是同屆不同科的同學，卻在校內第三屆歌唱創作比賽（林夏緹老師是第二屆歌唱比賽「冠軍」喔！）中，兩人同時報名，兩人同時角逐，兩人同時得獎，兩人同時上台領獎！呵呵，其實全校當年也只有我們兩人有膽「敢」參加創作組比賽，「偶」也不知道為什麼？把拿獎當成習慣（太囂張啦）！其實現在這些回憶起來特別有意思^_^～不過，說真的，我的

獎狀真的粉多粉多耶，今年士林扶輪社又頒感謝狀與錦旗給我了呢！

林夏緹老師華藝教唱日記

　　每週都有二天的時間，我要上陽明山去，不是去賞花健行，而是給我那些可愛的華藝學生上課，以下和各位分享我的圖片日記！

圖一：我與華藝校長丁永慶女士的合照

圖二：課堂上，華藝學生表情豐富，學生輕鬆活潑。人數太多了，有一百人！四班都擠不下耶！

圖三：這是我們華崗藝校的美麗丁永慶校長喔！

圖四：香港演藝學校。

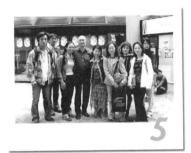

圖五：我們這群演藝科老師與香港演藝學校的戲劇院院長合照。

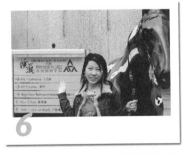

圖六：我與香港演藝學校前的標地物「七彩馬」合照。

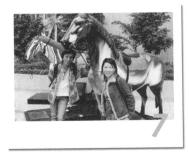

圖七：我身邊的帥哥是教舞台化妝的「披耶」老師。

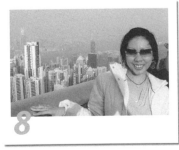

圖八：第一次發現到香港真是個地靈人傑的好地方。我與太平山。夏緹老師超愛的購物天堂～

圖九：我到了壹周刊八卦常報導的蘭桂坊。

圖十：他們的pub夜店文化真是多彩多姿，音樂歌唱類型種類繁多。有興趣的人，一定得去看看。

圖十一：我在星光碼頭當導演，身後是美麗女神維多利亞港。

圖十二：我將在星光大道上留下手印，猜猜誰是跟我一起留手印的巨星？Andy Lau 劉德華！

圖十三：跟學生一起拍大頭貼，看起來不像三十歲唷！

音樂持續發「聲」中

Mission：唱歌領域永遠有新人輩出

千里音緣一線牽

再次證明，林夏緹老師人氣No.1，因為這二間音樂學苑都是聽到人家口碑推薦，而找上我的。

林夏緹老師愛唱歌已經不是新聞了，也為自己訂下要唱一輩子的目標，不過，我還有一個更大的想法，就是把所有人拉、拉進唱歌的圈子來，讓每個人都一定會唱歌，跟我一樣享受唱歌帶來的無窮喜悅和有形、無形的財富！所以我不僅努力地唱，我更努力地教，不管是個別指導、團體教學，或進入到社區、學校，我都無處不去，唯一的念頭就是：我要盡我所能地教會人家唱歌，而且是越多人越好。

前面介紹過可愛的華藝學生，現在我還想跟各位聊聊兩所音樂學苑的故事。

雖然台灣有少數培養演藝專業的學校，提供有志加入演藝工作者進修，但是更多愛唱歌的人不知道或有實際上的困難，而無法利用這樣的學校管道，所以一群熱愛音樂、關心台灣未來音樂界發展的有心人，全部集合起來，出錢出力成立了一些可以讓所有人進修學習的音樂機構。

民國八十八年我就是在當時頗具名氣的TCA和MAGIC音樂發生中心開班授課，來報名的年輕學員大多希望有朝一日能進入唱片圈，以成為當紅的歌手為目標，從這兩所音樂學苑出道的藝人，更是多到不在話下。比方說，在MAGIC音樂發生中心，我指導了Energy的阿弟、前可米小子的許君豪、少女團體ZIP；TCA音樂學苑前期「出產」了周蕙、林佑威與李威、林曉培等優秀的藝人，我是後期才加入授課的我也培養了無數的後起之秀及新進演員、歌手，有的學生甚至被日本艾迴公司網羅簽約，培訓成為亞洲區的明日之星喔。

在為學員上課時，我總是能從優秀的學員眼睛裡找到燦爛的光芒，不分年齡老少，每個人都有對唱歌的那一份愛好，與未來發展藍圖，希望能夠實現心中的那一個夢，

唱出自己的一片天。身為老師的我，每次都會因此深深感動。

　　但是要指導這些學員可不簡單，要根據學員不同的情況，分成個別班與團體班，教法與內容當然不盡相同。以個別班來說，會有更多比重是放在增加學生本身的個人演唱技巧與能力，團體班則除了歌唱技巧的練習外，特別加強學生個別的特色及特質，以及舞台上表演的應對等。加上我個人在訓練學生時，一定會把握「因材施教」的原則，一套私人教唱密技及精彩絕倫的歌唱訓練課程，更是打遍天下無敵手，讓學生認識自我後，開始一關一關地練習，焠煉出真正的歌唱實力。因此，經過我的指導後，學員本身的功夫底子與能力都大大提升。再者，因為我要求自己文武都要雙全，學員個個都受到老師的觀念影響，而能展現出落落大方的表演風範，展開他們各自的精彩人生。

林夏緹老師的叮嚀

　　TCA、之前的MAGIC音樂發生中心，或是其他台灣、大陸地區的音樂演藝相關機構也好，我們都是真心希望在歌唱領域一直有新人來做傳承的動作！一般說來，演員、模特兒、簽約歌手們來學習唱歌，許多都是出道前來找我的居多，一來是時間容易掌握，二來是等到事業正式進入全方位發展與起步後，會忙得沒有時間進修，三來正式在線上時上課時間也相當有限，要上課也只能言簡意賅。所以我個人建議類似這樣的新人學生要把自己的唱歌當做專業來看待，以備而不用的心態，來面對之後會有的各種演藝之路。

學會放下，才有新「聲」

小靜歌唱的天賦指數：☆☆☆☆

小靜是屬於狗狗型，體型適中，

音量大、音質圓潤，果然是「歌仔戲底」的。

玉玲歌唱的天賦指數：☆☆☆☆

玉玲是屬於狗貓綜合科，體型高瘦，音量小、音質圓潤。

Mission：學習第二專業演唱技巧，挑戰新的表演舞台

千里音緣一線牽

透過網路無遠弗界，才找到歌唱老師接受我的指導。

　　職業歌仔戲小旦小靜跟音樂系研究所學生玉玲，因為某種機緣巧合，在同一個時期成為我的學生，唱歌背景跟經驗完全背道而馳的兩人，卻又有著部分相同的困擾，所以這次我將她們兩人的故事放在一起講。

　　事情是這樣的，小靜長期受歌仔戲唱腔的薰陶與潛移默化，結果就是與友人到KTV唱歌時，三句都不離老本

行，可是又發現歌仔戲唱腔配流行歌，感覺相當奇怪；玉玲則是長期接受聲樂的專業訓練，一遇到唱流行歌曲的場合，怎麼唱都變成藝術歌曲，到底該如何解決呢？其實，她們都是專業的演唱者，卻出現相同的問題，可見對她們來說，專業都不是問題，為何偏偏唱流行歌曲會感覺格格不入呢？別擔心，老師自有解決辦法！

分析小靜的情況，不難發現她是正港的「歌仔戲底」，怎麼唱都像在唱歌仔戲，於是我設定的教唱計畫包括：

1.本土歌曲流行唱法辨視法

我認為小靜必須先從多聽流行歌曲開始，務必清楚區分傳統歌仔戲唱腔跟流行唱腔的差異性，進而了解、調整及分辨出不同的發音點、共鳴腔，才能進展到下一步——運用不同的歌唱技巧去唱出流行歌曲該有的韻味。

2.音準十字練習法

提升小靜的音準，音準十字練習法是最適當的訓練。

3.節奏十字練習法

同樣地，歌仔戲的拍子與流行唱法不同，相形之下顯得較弱，因此，要大量訓練小靜在節奏上的運用。

4.歌曲技巧中高階練習法

　　針對歌曲做真假音轉換練習、抖音練習、起伏音、三連音、頓音及哭音練習等，屬於唱歌技巧的中高階技巧。

　　接受我的指導後，小靜在唱流行歌曲時，已經能徹底地拋棄歌仔戲唱腔，並修正一些歌仔戲唱腔的慣性運用，所以無論是台語、國語歌曲的樂句都能完美呈現，並且在音準上有十足的進步。現在的她，跟友人去KTV、正式接表演活動，表現都很令人讚賞，證明老師果真一級棒，徹底協助小靜把困擾都解決了。

　　玉玲在大學音樂系研究所主修聲樂，因為長期學習聲樂及參加合唱團，本來並不覺得自己唱歌有哪裡不好。當她得知有學生私下想學習流行歌曲唱法時，回頭檢視，才發現用自己的唱法去唱流行歌曲，其實不是很好聽，找專業師資調整自己的唱歌方法，就變成她的當務之急。

　　歌唱救星林夏緹老師立刻「聞聲救苦」，當玉玲來請我指導修正唱法時，我立刻為她安排下列的練唱課程：

1.個人自我檢視法

　　對於玉玲的情形，我得先從聽聽她個人的狀況，才能

判斷。在釐清問題點之後，向她說明雖然同樣都是唱歌，但是必須了解不同唱法皆有不同表達與呈現的方式。

2.流行與聲樂歌曲演唱法

　　第二階段是要玉玲比較唱流行歌曲與聲樂唱腔的不同處，並且更正發音及共鳴腔的位置。我特別舉歌手李玟的早期作品，跟她加盟新力之後推出的《往日情》為例，就是採用了不同的唱法，因此銷售量狂飆熱賣；王菲早期在香港用的是王靖雯的港式成熟唱法，後來用本名進入台灣市場唱國語歌《我願意》時，唱法也改變了，其他如歌劇名伶莎拉‧布萊曼，在演出音樂劇與錄製流行歌曲唱片時，也是會自動區分不同的唱腔，使歌曲有最好的表現。

3.表情演繹練習法

　　指導玉玲理解並運用流行歌曲演繹語法，呼吸換氣、歌詞的平上去入、樂曲運作結構，情感釋放與韻味等層面，全部要面面俱到，才能抓住唱流行歌好聽的音色。

　　自從玉玲發現唱流行歌曲要放掉許多西洋聲樂的力道，不需要太多技巧、太多氣流後，她重新調整了心態，發現唱歌要真正呈現出內心的感情，不管是西方還是東

方，日式或中式甚至法式都一樣，唯有展現出眞我的歌
聲，才算是最動聽的天籟。

林夏緹老師的叮嚀

　　唱歌對於一些已是特定類別的專業演唱者來說，
並不像一般人想像得容易。各位或許會誤以爲他們唱流
行歌曲一定沒問題，正好相反，反倒是一般人唱流行歌的
動聽度還比較高，這樣的例子在我指導的學生中屢見不
鮮。他們實地演唱與運用出來的技術在唱流行歌時，會粉
「趕」動人，把大家都嚇跑了！

　　專業領域的歌唱技巧，讓他們在正式表演中、西藝術
歌曲或傳統戲曲時相當精彩，但是面臨唱流行歌曲時就束
手無策了。我建議專業人士最好找懂得藝術唱法與流行唱
法的老師，並且透過老師的調整，來改善問題，那樣就容
易分辨出什麼技巧適用於怎樣的表演情況，如此才能免於
歌曲與唱腔不受歡迎的狀態，增加表演的可看可聽性。

第4章
平民唱將篇

一生著迷於唱歌的牙醫

Sam的歌唱的天賦指數：☆☆☆☆☆
Sam是屬於狗貓綜合型，體型高瘦，聲音稍低但圓潤。

Mission：重拾小時候對唱歌那顆幼小脆弱的信心

千里音緣一線牽

渴望能夠學習發聲，以唱出好聽歌曲的Ｓａｍ，是透過MUSICPOWER音樂網的「歌唱教學專欄」，才發現了一線曙光，並拜我為師的喔。

　　Sam，四十六歲，一位專業且優秀的牙科醫生，曾任職公家機關擔任政府高層，卻一輩子從未開口唱過歌，但是極度熱愛音樂的他，甚至願意將自己的房子租給人家經營音樂餐廳，以求與歌唱有更多的關聯。

　　如此喜愛音樂的人，怎麼連開口唱歌都做不到呢？我也很驚訝，原來Sam還是個國小生時，他的音樂老師曾經狠狠地否定他的歌聲，這個傷害從此深深烙印在Sam的小小心

靈，並一路伴隨他至今。

　　還好、還好，多謝老天爺幫忙，讓Sam找到救星就是我啦！現在他可是隨時隨地都能引吭高歌呢！

　　雖然閱學生無數，不過，像Sam這樣的個案著實少見，所以我決定立刻為他量身訂做專屬發音及練唱課程，先一步步打開他的心結，再指導他正確的演唱技巧，相信很快就能聽到他的美妙歌聲。

　　我為Sam安排的課程，主要有六大部分：

1.調整害怕恐懼的心態

　　前面已經提過，sam對唱歌的恐懼，來自於童年時音樂老師強烈否定的記憶，為了重新調整Sam的心態，我得要用「快樂」與「肯定」的正面、鼓舞態度，以及唱歌方式，讓Sam產生動力與信心，大聲開口唱。

2.正確的發音訓練

　　一般性的發音，只需要跟著鋼琴伴奏練習即可，比較特別的是我採用自創的發音方法──原住民發音練習法，來訓練Sam。我們師徒二人一下子跑到五樓高的空中花園做發

音練習，也對著陽明山上的文化大學，發出如同原住民在山上的吶喊，而這種發音方式是人類自古以來即有的對身體與聲音的運用。對Sam來說，盡情地大聲喊叫更可能是他有「聲」之年破天荒第一次。

3.呼吸調息練習

針對Sam的個人情況，我建議他採用腹式呼吸法，並搭配丹田的運用，以加強氣流的運作及轉換。

4.專業音階訓練

發音訓練搭配我設計的「音準十字練習法」與「節奏十字練習法」，使Sam的唱歌功力大增！

5.歌曲練習

針對Sam熟悉的民歌時期曲目，挑出最具有代表性的曲目加以訓練，並搭配「喚醒記憶法」，我簡稱為「磨音傳腦功」，不間斷地將曲目旋律深深烙印在腦海裡，持續磨練。

6.現場歌曲觀摩

另外，安排Sam到主婦之店去欣賞歌手現場表演，多多觀摩現場演唱，再到KTV熱唱一番！！

初期，Sam要克服的最大難關，是「自己不會唱歌」這個根深柢固的想法。為了將這個完全錯誤的念頭連根拔起，我只好使出第一個絕招——喚醒

記憶法，讓Sam練習一些印象中記憶比較深刻的歌曲，特別是民歌時期，那些容易哼唱的曲子，然後就將這些歌像「磨音穿腦」般地讓Sam反覆聆聽，持續加深歌曲在腦海中出現的次數及頻率，時間一長，Sam想不跟著哼歌都難啊！

不止如此，我們也一起製作了發音訓練的錄音帶，而且我更要求Sam在開車時，務必、一定、絕對要播放這卷錄音帶，就把錄音帶當成是天山雪蓮，天天服用，必能增加一甲子的功力。

在這裡，我忍不住要稱讚Sam，請大家給他拍拍手，因為他的認真，實在是太、太叫人感動了。每每想到他曾經為了練習我出給他的「發音與呼吸」功課，在開車往返基隆、台北的通勤途中，把車子停在高速公路的某處，對

著空氣「狂叫」三十分鐘，如此堅持自我、不畏旁人奇怪眼光的舉動，真是令我幾乎要為之感動落淚啦！

　　可是，事情也不像啃啃甘蔗這樣簡單，Sam的人生第一曲「捉泥鰍」，以及其他如「秋蟬」等童年曲目，就足足耗掉二個多月才練會的呢！不過，這也印證了古人的智慧之語：「萬事起頭難」，前面三個月的時間，Sam都將時間花在練習「音準」和「節奏」上，而且他的進步是有目共睹、有耳共聽的，到三個月結束時，他已經能完整演唱一首歌曲，半年後，Sam就能一氣呵成地把整首歌唱得「粉」好聽了。

　　學會唱歌，並且敢開口唱歌，讓Sam拾回對自己的信心，進而提升了自信。我除了為他高興，更是感到自己的責任重大，只要還有人不敢開口唱歌，或是沒有信心可以唱好歌的，就是我要努力的下一個目標啦！

林夏緹老師的叮嚀

　　Sam為了練習發音，選擇在高速公路上大聲實踐的故事傳達到許多學生的耳朵裡，有些人紛紛起而效尤：有的到操場、有的到海邊（不要正對海風喔！），有的到山上，有的人怕吵鄰居而選在廁所或三溫暖，（極不建議，因為衛生狀況實在不優良！）請各位同學注意發音與呼吸練習都要在空氣乾淨且空曠流通的地方操作！

開展愛唱歌的有機人生

Shine的歌唱的天賦指數：☆☆☆☆

Shine是屬於狗貓綜合型，身材高壯，聲音稍低卻頗為圓潤。

Mission：提升自信心，確切改善人際關係，建立大量人脈財富

千里音緣一線牽

好東西要和好朋友分享，有好老師當然更要介紹給朋友，Shine
就是經由友人的介紹，才來跟林夏緹老師學唱歌。

　　一提起企業家第二代，或許很多人都會羨慕他唧著金
湯匙出生，在優渥的家境下成長，進入社會工作，也能比
普通人少打拚個好幾年。其實，這些企業家二代的日子，
並沒有大家想像得好過，他們通常背負了上一代的高度期
許，以及個人對自我的認同，身上有著不小的壓力呢。

　　Shine就是知名企業家的第二代，他從國外留學回台灣
後，自己獨立創業，成立一家網路科技公司，在業界享有

相當的知名度。但是每天處理繁忙的公務，管理上上下下數十位員工，以及一些突發狀況，Shine不得不養成謹慎小心、步步為營的態度，結果連自己的心靈也因此變得封閉起來，情緒常被工作繃得緊緊的，日常作息就是「起床、上班、下班、睡覺」四個機械化的步驟，真的是沒有生活品質可言！

好加在，Shine擁有真正關心他的好朋友，認為他不應該再繼續這樣過日子下去，於是介紹Shine來跟我學習唱歌，慢慢地，將他原本黑白的生活，添上豐富的色彩，讓唱歌灌溉他枯萎的生命，並且將唱歌的觀念融入他的想法、工作和家庭生活，就這樣，屬於Shine的「有機人生」展開啦～～

不過呢，真不是我愛說，這些商場菁英們長期處於工作壓力下，因此，練習唱歌時超難放鬆，個個聲音硬得跟石頭似的，Shine當然也不例外，若再要求他放鬆一點，把感情放進歌曲裡，去詮釋歌曲的意境，簡直像要他飛到天上摘月亮、捕星星一樣難呢！

可是本人也不是省油的燈，更懂得「因材施教」的道

理，要指導Shine這種類型的學生，必須從教他如何放輕鬆做起。

1.第一步，積極調整Shine的心態，將放鬆情緒視為首要目標。

2.等到心理建設完畢後，挑選適合且是Shine熟悉的曲目，作為練習曲。

3.不時給予大量鼓勵，提醒Shine以勇於表現且熱情的方式，來增加歌曲的詮釋度。

4.以輕鬆簡單的方式，持續強化學習的興趣。

5.設定社交活動表演曲目為Shine最主要的學習歌曲方向，另外，以夫妻恩愛對唱、親子合唱曲目為輔，讓家庭氣氛更加和樂。

6.建議Shine在唱歌時，加入明星式的個人風格，強調與一般人唱KTV不同的小秘方，就能贏得更多掌聲，進而建立個人人際關係與自我成就感。

就這樣在我一步步地帶

林夏緹老師教唱祕訣：
車內卡拉練唱法：現在許多車內都有裝設影音設備，可在開車途中，播放教學歌曲CD，甚至放入教學用VCD，不僅極為方便，更是把握時間學習的方法。

領下，Shine跨越了原本容易怯場的心理障礙、拋開負面想法的沉重包袱，連之前不敢主動表現的肢體動作，現在都能夠大大方方地展現，真的如同他的名字Shine一般，整個人都閃閃發亮起來，而且在人前的表現也變得自在多了。

再者，放開了個人拘謹的一面，以及自我心態的轉變，使Shine與周遭的人際互動關係，連帶產生良性變化，不僅跟朋友、同事的關係變好，事業進展得更是順利。Shine很開心地向我報告，說他跟家人、孩子的對話與互動，極為和諧順暢，整個家庭內笑聲連連、開心不間斷，孩子再一次愛上曾經有點過度威嚴的父親。Shine表示，當初真的沒想到，學會唱歌實在是太棒了！唱歌令他有了積極的人生觀，開心又自在，真誠地面對、處理所有事情，就能夠事事順心，無論事業、感情全部春風得意呢！

平常工作量頗大的Shine，沒有什麼特別消遣，自從跟著我學唱歌後，為了勤加練習，便常吆喝好友一同到KTV，認真練習我出的功課，於是Shine脫胎換骨的過程，這群同事、好友可都是親眼見證，而且點滴在心頭。

在我的演唱與教學生涯中，透過教學相長的過程，精

彩有趣、令人感動的事，天天在發生。我一直由衷地感謝「音樂」——讓我得以觀察、體會到許多不同世界領域的人、事、物，這是我在教唱時，除了因為學生進步而獲得成就感之外，所得到的珍貴收穫。

此外，從每人面對唱歌這一件事，往往就能從中發現他的價值觀與人生觀。我實在很想寫出更多好笑的小故事跟讀者們分享，礙於有一些是好友、名人或演藝人員的隱私，因此不便多說，請大家多多見諒。

但是在我的演唱與教學生涯中，好玩的事天天都在發生。從每個人面對唱歌這件事，往往就能從中發現他的價值觀與人生觀。有的人拚命用力地唱，有的人一句也不敢開口，有的人態度大方，有的人則頗能放下身段為了求進步，願意做出奇奇怪怪的動作等。像是一些做發音練習與呼吸換氣時，有些動作真的粉好笑：各種扭扭捏捏、超級不雅、不顧形象，以及尖嘴猴腮、鬥雞眼等等。哈哈，所以「偶」怎麼可以「告素」各位，是哪些人會做出這些怪異又好笑的舉動嘛。

林夏緹老師的叮嚀

　　最最重要的是，老師要告訴各位同學，不管在現實世界有多少因素或價值觀，常常令你感到動彈不得，或身不由己，只要想著你的人生是自己的，肯努力作自己，肯張開口唱歌，你就一定能唱出你的璀璨人生！

歡唱一家親

王家的歌唱天賦指數：☆☆☆☆
爸爸是屬於狗狗科，身材高壯，音質微低；
媽媽是屬於貓貓科，身材嬌小，音質細尖；
姊姊是屬於貓貓科，身材高瘦，音質甜美；
弟弟是屬於貓狗綜合科，身材高瘦，音質中高。

Mission：改善家庭氣氛，增進家人之間的情誼，
使全家和樂融融

千里音緣一線牽
愛唱歌的王媽媽是林夏緹老師指導的媽媽歌唱班學員，後來乾脆情商老師到府教學，指導全家人。

在我的印象中，這是一個「狠」愛好唱歌的家庭，尤其王媽媽更是扮演著重要的關鍵角色。

最開始，當慣了家庭主婦的王媽媽覺得自己的歌聲五音不全，亟需改進，而起了拜師學唱的念頭，從此家中開

始繚繞著王媽媽愈來愈進步的歌聲。王媽媽唱著唱著，其他家人的興趣也被挑起來了，於是爸爸、女兒及兒子都來跟夏緹老師學唱歌，一家人變成同班同學，是不是很有意思？

　　比起一對一的個別教學，多人同時學唱歌的情況就複雜些，基本上，家庭成員每個人的狀況、年齡、性別，特性與表現方式都不盡相同，身為老師的我得先了解個別差異，再採取逐一指導的原則，根據全家人各自的特性，給予歌唱方面的建議。

　　王爸爸長年經商，因此，交際應酬是免不了的活動，考慮到這項原因，再配合他高壯的體型，以及微低圓潤的中年帥哥嗓音，我祭出的指導方針有：

1.腹式呼吸練習

　　聲樂著重在身體運用及呼吸的調理，我設計腹式呼吸加強腹部機能，「O型發音練習法」與「吸定吐」，糾正王爸爸長期胸式呼吸的狀況。

2.身體小周天練習法

　　進入到歌曲練習階段以後，教學目標就著重在自我風格的建立上面。畢竟王爸爸是個大老闆哩，需要跟客戶交際應酬，在曲目的挑選上，盡量以能活絡應酬場面氣氛的歌曲為主；不過，王爸爸的個性給它有些嚴肅，這一點也是要顧到，總不能挑一首徐懷鈺的《有怪獸》給王爸爸練習吧，於是適合他的身分與角色，卻不失莊重又帶有活潑感的曲目，如：台語名曲《春夏秋冬》，就是最適合他的招牌曲。

　　王媽媽的個頭小，聲音甜美、略偏細尖，在忙完家事之後，是最有時間練習唱歌，以及最有機會在外面開唱的人，所以我為她設定的練習法，主要有三種：

1.節奏與音準十字練習法

　　使王媽媽的音準更加流暢與自然，運用此法來增加律動感。

2.男女對唱練習法

　　夫妻情侶間愛唱男女對唱的歌曲，可以大量培養默契

增進感情！所以將原本夫妻間的歌唱問題做一個徹底解決後，再訓練他們培養共同默契。

此外，我還幫王媽媽設計了「遊覽車KTV歌唱法」，因為王媽媽有時會安排與好友一起到郊外出遊，在搭乘遊覽車時，自然就是大家各展歌喉的時候，所以有必要加以練習。這時，一些好聽又不難唱且能帶動氣氛的歌曲，像是台語市場歌《小雨》、《車站》，國語老歌《玫瑰玫瑰我愛你》，便是很好的遊覽車曲目，也能替王媽媽提高唱歌的興緻，以及增加「秀」歌藝的機會！

接著要講到姊姊了，可愛的她聲如其人，屬於音量適中、音質甜美的類型，果然有遺傳到媽媽的好基因呢。姊姊平日的工作量頗重，假口的主要休閒活動就是上KTV高歌一曲。可是往往朋友們一首接一首地唱得很專業，她卻像是去充人頭、湊數似的，想唱又不敢唱。了解箇中情形後，我要幫她克服的難關有二個，一是唱歌技巧的加強，然後是膽識的提升，使她勇於在眾人面前展現歌藝，並獲得大家的認同。

1.表情演繹法

　　學習演繹語法的運用，加強呼吸換氣、樂曲運作結構、情感釋放與韻味，將演戲時戲劇張力運用在唱歌上。

2.自信心練習法

　　我著重的是，她要看清楚自己的狀態，好與壞都是一開始時的學習問題，所以解決與調整才是重心。唱歌的自信來自於一次又一次的鼓勵，這是我特別鼓勵愛唱歌的人要有的心態！

　　老師還發現到，姊姊的音質接近梁靜茹，而且梁靜茹的歌又特別適合KTV熱唱，所以我建議她先大量練習梁靜茹的歌曲，加強個人對唱歌的自信心,除了有一定的挑戰性，情感的豐富性，也很值得做為參考與練習呢！至於歌曲技巧方面的練習，就需要長期磨練。不過，姊姊在磨過一、兩首歌之後，演唱功力馬上就有顯著進步了。

　　在四位家人中，弟弟的情況比較特殊，他剛從國外留學返台，而且當初是去做小留學生，目前的中文程度實在不理想，在練習曲目的挑選上，就有較多的限制。不過，

還是難不倒老師我的啦，弟弟的年紀輕，凡是現在的流行歌曲歌詞簡單易懂的，就能當做他的練習功課。所以第一課就是陶吉吉的《愛很簡單》，歌詞不難、變化不多，弟弟學起來「嘟嘟好」。

1.個人風格建立法

挑選單一歌手練習曲目，並且專注地練習一些適合他個人特色且拿手的曲子。增加許多歌曲內極需要練習的歌唱技巧，徹底將他的自信心提升到最高昂的狀態。

2.中文發音咬字練習法

中文跟英文最大的差異，來自於咬字與發音的口型！中國人強調子音，但老外卻慣用母音，因此調整發音最好的辦法，就是來唸國語日報，上面有注音符號，有助於咬字的定位，不會有唸錯或將意義搞混的情形發生。

認真說來，他也算是半個ABC，常一起玩的朋友多半跟他的背景相同，有點節奏又帶有R&B風格的曲目，很能引起共鳴。尤其弟弟本身喜歡跟友人邊唱邊跳，搭配一些流行的英文歌曲作為他的招牌曲，同樣效果超棒，甚至讓他從此成為朋友圈中的萬人迷咧！

雖然這家子同班同學每個人的情況各不相同，但是憑著對唱歌的熱情，總能彼此給予鼓勵、提供建議，在短時間內，大家的歌唱技巧，以及演唱時的情感表現，各方面都有明顯的大幅度進步。逢年過節時，家中的KTV根本沒停過，連親朋好友都來同樂，歡喜開心地大展歌喉喔！

　　回想當初，原本是一個很封閉的企業家庭，爸爸嚴肅帶有威嚴，忙著經營生意；媽媽溫柔又嫻淑，卻忙於家務；女兒雖然出社會工作好一段時間，但是個性比較害羞；兒子則剛從大學畢業，等於是需要多見見世面的社會新鮮人。這樣的一家人在日常生活上，交集的部分相當有限，可是透過唱歌這項共同的嗜好，把全家人拉近、聚在一起，現在不管什麼時候，都是全家和樂融融，笑聲與歌聲不絕於耳呢！

林夏緹老師的叮嚀

　　這一家人學習唱歌之後，感情更加和樂之外，王

爸爸的生意還越做越興隆，業績旺旺旺。其實，現代人生活都很繁忙，不管是大人或小孩，常常各自管各自的事情就已經忙得不可開交了！因此，家庭內的聯誼活動，不妨透過唱歌來增加情誼，讓全家人和樂融融。

　　像我家，只要遇到假日或過年，所有親戚都會齊聚一堂，而且大家都愛唱歌，因此卡拉OK的設備一定是24小時「史顛拜」！有一次，為了替媽媽慶生，就邀請親友一同吃飯，等到大家吃飽後，老爸打開卡拉OK機，大家紛紛開始點起自己的拿手招牌歌。當爸爸拿著麥克風忘情演唱時，我便與二個小姪子牽著手在一旁伴起舞來，在場的一、二十個親友，全都開懷地笑了起來。依我說，人生最快樂的事，莫過於此，沒有比一家人和樂更重要的事。

學習有效率，唱歌更出色

Davis的歌唱天賦指數：☆☆☆☆☆
Davis是屬於狗貓綜合型，體型高大，聲音適中，非常有活力。

Mission：抒發情感，並將快速記憶學習理論運用至唱歌上

千里音緣一線牽

林夏緹老師教唱的好口碑，傳遍千里，所以好友才向Davis推薦
我的唷。

　　說到Davis這位學生，他的來頭不小喔，是在咱們這寶
島上「頂港有名聲、下港有出名」的快速記憶學習法大
師。他所主筆的一系列書籍，不僅是穩居金石堂書店暢銷
排行榜的熱賣書，他經營的補習班更是學生多到爆！

　　熱愛教導別人學習的人，自己當然也熱愛學習，特別
是現在他的事業營運穩定，做出一番好成績了，於是Davis
認真地打算著，要來學習這輩子自己最喜歡的事情之一——

唱歌，讓歌聲抒發內心的情感，不要讓心靈被過多的情緒禁錮了。

如此熱愛學習，同時自創快速記憶學習法，又像極了巨星劉德華的名師Davis很愛唱歌，但是隔行如隔山，儘管他在快速學習的領域裡已是箇中高手，對於如何把歌唱好卻無法掌握！所以他來跟我學唱歌，給自己一段時間學會將歌唱好，順便實驗他的快速學習與記憶理論，是否同樣能運用在唱歌上！

Davis是個大忙人，在全台灣北中南各地與大陸開設數家快速學習的訓練中心，常常都是工作滿檔的情況，時間表安排得相當緊湊，如何有效率地學習唱歌，對他來說相當重要。至於我的教學方式通常是一週一堂課，突然要我用短短三個月的時間，將他的歌唱技巧訓練到讓人覺得動聽的程度，嗯，任務有點點艱難。可是不怕，我是實力與功力兼具的歌唱兼教學名師，敢接下這樣的要求，而且遇到這種「專業」的學生，頓時覺得很有挑戰性，同樣都是從事教學工作，雖然教的內容不一樣，但是結束這次的課程之後，我相信我們兩人一定會有教學相長的收穫，真是

期待啊！

　　為了掌握時間，只好給Davis訂定密集的重點訓練課程，以緊鑼密鼓的方式，快速地將Davis的唱歌能力磨練出來。

1.檢視優缺評量表

　　先觀察Davis本身歌唱的能力與技巧，發現優、缺點之後，再根據優、缺點細部分割，加強各個部分的重點練習。

> 林夏緹老師教唱祕訣：
> 觸覺練習法，聲音是具有律動性的，光是用講的，太過抽象，所以運用音響器材，實地去感受聲音的震盪，是了解聲音形成及學習控制音量強弱的好方法。

2.喚醒記憶法

　　Davis的成長背景比較特殊，他是在香港出生、美國長大的ABC，中文確實不太理想，於是選曲就得從Davis最熟悉的曲目開始練習，像是：My way、Hello、大約在冬季。

3.觸覺練習法

　　一般說來，加強發音訓練是課程展開初期最為必要的項目，為了搶時間讓Davis的音準穩定性快速建立，我特別

安排發音訓練搭配音響與「身體的觸覺」同時進行，讓他深刻了解聲音是一種有律動與頻率的震盪，而且是可以被計算出來的！因此，一定的穩定性是唱歌時的重要運用。

4.頻率震盪法

從實際的震盪中去領略聲音本身有頻率與穩定性後，我請Davis大量發出聲音，但只單純唱出聲音，以便大聲音量的運用，將氣流與呼吸張力搭配完整之外，也使他的聲音在大量呼吸與換氣間做到最好的運用，並且變成一種慣性。當慣性一旦養成，便能夠靈活運用呼吸與換氣的法則。

5.磨音傳腦功

之前已介紹過這個方法，就是運用精簡且熟悉的歌曲，不停地唱唱唱，從中不斷地修正，進步的效果特別驚人，幾乎達到Davis自訂目標百分之九十。

6.快速歌詞背誦法

既然學唱歌，背歌詞就是重要的一環，我時常不厭其煩地向學生強調背誦歌詞的重要性，要求學生練習歌曲時，一定要熟悉歌詞情境、時空背景、人物故事等，再來

記住歌詞。因為不管什麼樣的歌，「記住了」才是自己的歌，沒背下來的話，永遠都是別人會唱的歌。

Davis真不愧是記憶訓練的大師，對於學習確實相當有一套！十幾年來很少唱歌的他，短短三個月的時間內，歌唱功力就有十足的進步，簡直令人不敢相信，居然就像連續唱了十年的人所具備的工夫，能指導到如此「冰雪聰明」的學生，也是當老師的一種無上樂趣唷！

林夏緹老師的叮嚀

「學習」也足需要學習的，透過有效率地學習方法，可以加速我們對一件事物的理解及運用，對唱歌來說，也是同理可證。在第二堂課時，Davis介紹從美國回來的ABC表弟給我認識，希望我能「鑑定」一下ABC表弟的歌唱技巧，是否有機會進入演藝圈。聽完表弟演唱，在場的人齊聲說「讚啦」。我心裡想，但是要走這一行，還是需

要看本身的興趣及心態，光靠會唱是沒用的。

我通常建議學生要是眞的有心進入演藝圈，絕對要下定決心，因爲它跟一般工作不同，投入的心思與其他行業不相像，必須把當成事業經營，如此才能開花結果。甚至最好是找優秀的經理人做完整地規劃指導，方可延續並拉長演藝事業的格局與成就

不過，很了解Davis歌聲的表弟，在老師教完課的三個月後，再次聽到Davis的歌時，一定會嚇一大跳！！因爲有計畫的歌唱教學課程，與效率學習大師合作結果的確是超級屬害！「豪西雷」呀！

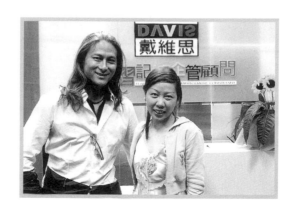

會唱歌，生意就上門

林老闆的歌唱天賦指數：☆☆☆☆☆
林老闆是屬於狗狗圓潤型，
體型是標準的短小精幹，聲音宏量圓潤。

Mission：學會唱歌，在商場上獲得更多做生意的籌碼

千里音緣一線牽

網路把現代人的距離拉近，林老闆就是在茫茫的網路世界中，找到我這盞明燈。

「台商」這幾年好像變成一個時髦的名詞，常常許多人初次見面，互相詢問做哪一行時，就會聽到：「我是台商，在○○做生意。」而這兩個○○，可能是上海、廣州、北京，總之台商的足跡遍及全大陸。

林老闆是個商場老將，看準大陸的商機，近幾年，已經將事業重心都轉移到大陸。既然在別人的地盤上做生意，白天在工廠忙，晚上則是建立人際關係，跟當地人

「交陪」的重要時間。相信大家都聽過，「人脈就是錢脈」的道理，而且大陸人民特別喜歡以唱歌來帶動氣氛，拉攏關係，於是，不會唱歌的林老闆在台商圈子裡，多少顯得格格不入，人際關係更是不如會唱歌的其他台商，跟大陸當地的廠商，也比較疏遠。回到台灣時，他便興起學習唱歌的念頭，而來向我拜師學「唱」。

　　先不說唱歌，林老闆連上台講話都有困難，碰到需要他上台講幾句或致辭，簡直像判他無期徒刑似的，人際關係打不好不要緊，重點是對自己的自信心都快消磨光了！無形之中影響到生意，影響更深的是他的人生。面對這種情形，我當場義不容辭，馬上為林老闆設計專屬課程，協助他將唱歌融入生活，成為他在商場上無往不利的工具。

1.自我曲目檢視法

　　針對林老闆的歌唱能力進行評估後，我發現林老闆唱歌的能力不是不好，而是不清楚自己的歌路及音域。他時常選唱一些不適合自己的歌曲，遇到音域較高的曲子，則老是把聲音硬ㄍㄧㄥ上去，由於缺乏專業的技巧及導引，

那種高音就像在殺雞，媽媽
咪呀，嚇壞所有人。

2.調整音域練習法

　　每個人的音域不同，有
的人天生低沉渾厚，有的人
天生高亢響亮，但是人的音域並非固定的，而是可以透過
練習加以擴張。找出林老闆歌藝不佳的癥結點後，我便讓
他展開一連串發音練習，先從低音的音階開始，一直唱到
高音的音階，持續鍛鍊他在聲音過渡區產生的問題，加強
聲音的張力與緊密度，運用腹部呼吸來做聲音與氣流的控
制，大量的練習歌曲，而且務必要大聲地唱出來。

3.真假音轉換練習法

　　真假音的運用及轉換，需要使用口、鼻、喉腔、胸
腔，懂得使用四腔後，能輕鬆使曲子更加柔美。再者，我
會一直「碎碎念」，要求林老闆唱高音時一定要低頭往下
看，盡量把腹部力道向上提，並且向前推送。此時，聲音
就產生了強大的POWER，聲音果然就出來了，人也變得有
自信。

4.台商專屬KTV曲目

　　沒錯、沒錯，因為台灣流行的歌，不見得在大陸同樣受歡迎，所以我在了解當地歌曲流行走向後，就歸納出一套台商專屬KTV曲目。從這些歌曲中，選出一些能凸顯林老闆個人特色且拿手的曲子，做為練習曲，徹底將他的自信心提升為「滿格」的狀態。

　　從林夏緹老師的歌唱班「畢業」之後，林老闆的歌唱功力變好了，人際關係也大幅度地改善。音量變得宏亮之後，他充足的自信心使得他走到哪裡都無往不利。他很開心地告訴我，現在不管是在舞台上，或在公共場合需要表演，他都有自己的一套表現方法，並且積極地展現出自信，不但順利地拓展了人脈，更使得他在生意上大大賺錢喔！！身為老師的我，真是為他高興極了。

　　在此，我想要分享一點小小的個人經驗，就是我發現大部份台商老闆到大陸，晚上無聊得要消磨時間，都是到夜總會之類的場所，朋友相聚或談生意皆有，而且在夜總會裡總有身材高挑又美麗的小姐為客人服務。某日，我到台商學生在台灣的家中教學，我發現他很客氣地一直叫他

的太太「李小姐」、「李小姐，麻煩你倒杯水來」、「李小姐，幫老師拿椅子！」我心裡奇怪著，那不是他太太嗎？怎麼叫她「李小姐」呢？原來啊，台商在大陸的日子幾乎是夜夜笙歌，習慣了某小姐、某小姐的叫，回家居然改不過來了！見到長年住在台灣的太太為了照顧家庭變得如此蒼老，卻唯唯諾諾地趕緊將事情做好，我想，這就是許多台商到大陸經商，反而造成家庭支離破碎的原因。因此，我建議台商太太們，要盡量把歌曲練好，把自己妝扮得美美的，每三個月就一定要去大陸視察一下，陪著老公去唱歌、秀秀自己的歌藝與分量且做做公關，你們的老公一定就會愛你愛到不行，哪裡還敢造次呢～這點小秘訣要記住唷！

 林夏緹老師的叮嚀

在訓練過程中，屬於小貓級音量的人非常需要透

過大聲演唱，來練習膽量。因為唱歌會需要用音量來釋放情感，如果一直都很小聲，一定無法將情緒表達得淋漓盡致。有時，優秀的歌者在演唱的過程中，會有類似吶喊的聲音表現，往往使聽眾感動不已，就是這個道理。我很強調各位在唱歌時，一定要將音量的運用成為自己一個最重要的功課，假如聲音本身沒有張力，那麼任何好聽的曲子都無法完整表達與呈現喔！

夫唱婦隨的甜蜜人生

David與Anny的歌唱天賦指數：☆☆☆☆☆
David是屬於狗科圓潤型
Anny是屬於貓科聲音較細膩

Mission：增進情侶間的感情，加深兩人默契並培養共同樂趣

 千里音緣一線牽

網路把現代人的距離拉近，David與Anny就是從網路世界中，找到我的！

　　古人說：「有教無類。」老師我也常有這種感覺，因為我永遠無法預期下一個來跟我學唱歌的學生，會是什麼樣的人，可能是生意人，可能是學生，可能是老人家，可能是青少年，所以我對於會與怎樣的學生邂逅，總是充滿期待。

　　David與Anny是情侶檔，兩人從學校畢業後，已經工作了好一段時間。由於兩人都愛好唱歌，時常在下班後約好

友們一同到KTV去歡唱一番，有時候唱不夠，乾脆兩個人到KTV開一間包廂盡情唱到夠本呢！既然是情侶，當然會想唱情歌對唱，可是兩個人總是各唱各的調，完全不搭，在這種情形下，便希望尋找專業的歌唱老師幫忙囉，而我就是這個解救他們的人。

David與Anny平日都忙於工作，加上工作的性質不同，環境不同，因此時間往往無法搭配，除了喜歡唱歌，兩個人也有各自的興趣及嗜好，為了避免兩人感情基於上述種種原因變淡，或是出現外力介入，導致分手，最好的方法就是彼此能夠擁有共同的興趣，和共同的話題，並能在公開場合有共同的表現，他們決定選擇唱歌，並且跟著老師一起練歌。

David和Anny兩個人在唱歌方面的技巧，與表達的方式很不一樣，David的聲音衝得快又不照節拍來，而Anny唱歌的聲音則老愛在那邊繞呀繞的，節奏老是慢半拍，難怪兩人想來首深情對唱時，總是不合拍。了解問題的癥結後，很快就找出適合他們的練習法，不囉嗦，馬上開始進行練唱課程。

1.個別教學

考慮到兩人各自的唱歌習慣和優缺點，我認為必須先採取分開上課與訓練的方式，等兩個人學會正確的唱歌方法後，再一同上課練習對唱曲。

2.蠟燭吹氣法（鏡子霧氣法）

David的聲音與一般人相比，可說是相當宏亮，反而形成音量過大的問題，於是我請他在發音練習時，試著唱得平穩些且按照節奏來。在練習過程中，利用我研發的「蠟燭吹氣法」來使氣流更平穩，藉由對著蠟燭吹氣使燭火倒向前方做練習，但不可吹出過強的氣流將蠟燭吹熄唷！就這樣一而再、再而三地練，一個月後，David聲音的穩定性很明顯地有了改進，原本的唱歌技巧進步不說，還更加唱出自己的味道來了。

3.搖滾節拍練習法

Anny是典型的慢郎中，凡事一定要轉呀兜的個性，在她唱歌時，完全表露無遺，而出現漏拍子，拖拍或不對點上。老師給她的第一個建議，是訓練精準的節奏感，利用

許多舞曲的拍子，來加速養成她本來欠缺的節奏感。一般人如果沒有打過舞曲的「節拍（beat）」，或是練習類似搖滾的快速音群曲目，往往個人節奏感會比較脆弱，待老師帶領著Anny大量練習節奏感一到二個月後，就發現她在節奏感上有大幅度的進步。

> **林夏緹老師教唱祕訣：**
> 情歌對唱默契的培養，是能否完美表現情歌的關鍵，若能多加練習到僅需彼此一個眼神交會，就能有默契地接唱，這樣就是一百分啦！

4.男女默契對唱法

　　當David與Anny個別克服了基本的歌唱問題後，終於進展到兩人一起上課的階段了。之前曾經提到許多情侶愛唱男女對唱情歌，但是往往因為默契不足而唱壞了感情，真是太可惜了！所以我除了將他們個人的問題做一個徹底解決，接著就是真正的重頭戲——默契訓練，將拍點、節奏、音準、和音、聲部、高低音運用等技巧，全都讓他們練到「麻吉」為止。

　　David與Anny都是很聰明的學生，常常一點就通，也樂於練習老師所出的功課，所以兩人在老師的專業指導下唱起情歌對唱，無論是歌聲或架勢絲毫不輸給明星喔！從此

兩人的感情也更加和樂，琴瑟和鳴，完全是一副夫唱婦隨的恩愛模樣。

　　人家常說：「夫妻同心，黃土變金。」他們一起學習唱歌，而建立起共同的默契，後來還聽說他們自己開店做起生意了，更準備踏入結婚禮堂呢！聽到有情人終成眷屬，真是一大樂事，恭喜他們了。

林夏緹老師的叮嚀

　　現代年輕男女都各自上班工作，工作性質、環境也常是不相同的，具備共同的興趣及話題更顯得重要，兩人若能夠開心地唱歌，其實也沒有什麼不好解決的事！尤其現在的話題C型人生已慢慢轉化成為新趨勢，人不再是過著從前的生活，而是35歲唸書、45歲創業、55歲家庭、65歲離婚、75歲再婚，所以心情的變化也需跟著環境重新適應。因此，不管人生如何變動，生命的「心」趨勢其實

最開心也最值得喝采的，就是學會唱歌的人生！

有「歌」不遠千里來相會

Mission：從唱歌當中，提升自信心，勇於表現真我

千里音緣一線牽

「物以類聚」，人也是會因為有相同的愛好，而從四面八方前來相會。這些歌友會成員就是在MUSICPOWER網站上彼此結識，進而組成歌友會的。

　　MUSICPOWER網站，想必許多愛好音樂的人都是這個網站的常客吧，各式各樣的音樂知識、資訊，取用不盡，簡直就是愛樂人的寶庫！

　　我正是MUSICPOWER網站的發起人之一，並且主持了一個歌唱的主題討論區，不時有好多愛唱歌的同好，上來討論區交流意見。就因為大家交流得實在太熱絡，甚至進而以我的名義發起「林夏緹老師愛唱歌歌友會」，意思有兩個，一是「愛聽林夏緹老師唱歌的歌友會」，二是「以歌會友的歌友會」號召江湖愛好唱歌的有志之士一同發聲，讓

大家除了網路上的互動，還有機會見面熟識，並且也嘗試舉辦了一場KTV歌友會，在一睹彼此的真面目之餘，增加對唱歌的交流，才是最大的目的，確確實實是「以歌會友」呢！

　　歌友會的成員每個人都超級愛唱歌，這些來自全省各地的網友包括：學生、社會人士，以及各個年齡層的朋友，大家都希望能夠因為唱歌而改變自己，增加自己個人的自信心，展現自己個人的能力與實力，更希望從中獲得有形與無形的財富、人際關係和友誼，而且最棒的是，大家真的都透過唱歌達成以上的目標呢！

　　說實話，老師我第一次主辦這樣的網路活動時，心裡忍不住懷疑：到底會有多少人有興趣來參與這樣的活動？結果，人數遠遠超過我所預估，甚至有好些人受限於人數而不能列入邀請名單，對他們實在很「拍謝」！

　　其中，最令我感動的是，有一位年約四十多歲的網友，為了這次的聚會，遠從高雄前來參加，他和太太都行動不便，需要帶著拐杖，可是仍然北上來和我們見面、一起歡唱！我之前從來不知道唱歌的力量如此強大，可是他

們給了我最好的證明：唱歌力量大，任何難關都可以克服！此外，有的同學是大老遠從嘉義的學校趕來，有的是事先向公司請假才來的，也有朋友相約一同來參加，為的就是難得有機會，可以彼此見個面，成為真正的朋友，而不再只是網路上的網友。當下，夏緹老師深深覺得，自己對唱歌的那份愛好，原來一直有這麼多的人一直在認同著～～好開心啊！

　　人往往會接收到外在過多的雜音，而使得內心受到蒙蔽，以為非得要擁有許多外在條件，才足以證明自己的能力，甚至在思路搖擺不定與過於混雜時，就容易做出錯誤的決定。然而，誠如我在本書中提到的，唱歌可以看出一個人的個性，聽出一個人內在靈魂的聲音，所以真的不必想太多，凡事按照自己的心性去做，一定錯不了；想太多，有時反而容易誤事呢！

　　「老師」這個角色很容易獲得多數人的尊重與認同，身為歌唱老師的我，又能夠帶給大家什麼？我曾不只一次地自問。是的，唱歌帶給我許多無形及有形的財富，給我機會認識許多不同層面的人、事、物；而我，只能給予我能

給的- 一就是讓你們也都能獲得跟我一樣藝術感受與心靈，生命與旋律的交流。

　　我真的好愛、好愛唱歌，也希望透過唱歌，誠懇期盼你和我都能產生相同的感受。

唱歌讓你健康快樂又美麗

千里音緣一線牽

扶輪社成員都是各行業中的佼佼者，林夏緹老師亦是歌唱專業中的佼佼者，所以特地邀請我前去發表專題演講。

士林扶輪社專題演講

工商社會發達，大家的生活與物質條件都愈過愈好。就在長久追隨物質條件的同時，卻往往忘記精神生活層面的提升，加上外界重重的壓力，導致許多人的精神與心靈長期得不到宣洩與慰藉。

有鑑於此，長年在專業演唱與教唱領域的我，便提出用唱歌來讓所有人變健康、快樂與美麗的想法。讓來參與扶輪社的社友們都能夠分享到唱歌帶來的健康，同時也能夠擁有快快樂樂的觀念與新主張！

扶輪社的成員是以以各行各業的老闆為主，相對之

下，他們的壓力一定遠遠超過社會上的各行各業。除了要有超高的智慧，過人的耐力，細膩的應對進退外，面對壓力的調整，也是一般人所難以想像的！因此更要有高度的EQ也更需要隨時懂得調整心態，變化心情適度的幽默！「唱歌」便是一種可以讓他們調整心態，變化心情的一種簡單又方便的方式。

唱歌是讓我們的靈魂直接表達出情緒的媒介，藉由唱歌表達出心裡長年不敢說出口的話語，或是壓抑已久的情緒，它都可以適度的得到解除。也因為聲音是一種能量，它由身體與心靈合作一同表現出演唱者內心的各種不同情緒，當身體以聲音能量適度向外投射與傳導時，它能夠產生極大共鳴與震盪，進而讓大腦產生適度的腦內嗎啡，同時達到身體的舒暢感；並且依據樂曲中大量轉換的呼吸與換氣，因此讓身體細胞達到平常所感受不到的含氧量，所以身體健康與快樂就由此而來了！

待在山上的原住民同胞們為什麼他們同時擁有健康與愉快的身心？因為他們懂得運用唱歌來讓生命更豐富，唱歌不需要任何條件，也不需要會任何樂器，直接就可以將

對生命的愛與關懷一一表現出來，於是他們個個看起來是如此神清氣爽，神采奕奕。

　　生命是需要被祝福與尊重的，而唱歌正是祝福的表達方式！從古至今，歌唱被運用在日常生活以及重要的場合裡，如：西洋的教會感恩禮拜，中國的佛教經典儀式，上至宮廷的歌者演出獻唱、下至平民百姓野台表演。政治家在政治舞台上歡唱處處，企業經營年終節日慶功，演藝歌手的專業娛樂表演，一般民眾也是平常去卡拉OK搶麥克風唱個不停；大人、小孩都愛去的錢櫃KTV隨時都是人潮擁擠，唱歌真是一種消除壓力並達到身心靈暢快的一種全民新興運動！

　　我想人生追求不光只是金錢，應是想到金錢的目的與意義，它最主要是要帶給我們過自己想過的生活。生活是由我們自己所選擇的，每一個人都有權力讓自己與家人共同擁有幸福與快樂！因此，以唱歌當媒介，讓所有人都能透過此種方式產生互動，增加情誼與感動，相信生命一定能夠過得又充實又美滿又幸福！！

為國為民 以聲作則

Tony的歌唱天賦指數：☆☆☆☆☆
Tony聲音屬於貓科，體型高瘦，聲音細且高，
算是在男聲當中較特殊的類型。

Mission：以身作則，和部屬一起唱好歌

千里音緣一線牽

好東西要和好朋友分享，有好老師當然更要介紹給好朋友，
Tony就是經由友人的介紹，才來跟我學唱歌的。

　　講到英勇的國軍弟兄，大家耳邊一定立刻響起「九條好漢在一班」的歌聲，老師我也是哩！不過，翻開我的學生名冊，就真的有一位是國軍弟兄喔，只不過Tony的位階較高，已經官拜國防部轄下某表演機關的高階將領了。Tony本身就愛唱歌，學唱歌的念頭存在許久，卻苦無門路，平常他看著手下的阿兵哥在舞台上表演得起勁，帶給服役的弟兄們許多歡樂，對他來說，身為弟兄們的最高指

導長官，愈發希望自己能夠把歌唱好，並且以身作則，給弟兄們良好的示範。

　　既然Tony已擔任到高階將領的職位，說實話，要他放下身段跟自己的子弟兵學習，一時半刻還真的有點放不下，倒不是端長官的架子，而是假若唱不好的話，面子、裡子全都掛不住，怎樣再繼續帶兵呢？於是，找一個專業的歌唱老師成為當務之急，好讓自己能在軍方社交聯誼圈中展露才華，除了手下的阿兵哥表演精彩，自己唱得也更是一把罩。

　　在了解Tony唱歌方面的天賦及優缺點之後，我幫他開出來的課程有：

1.快速檢視聲音特質法

　　基本上，Tony的音質相當動聽，本身音感也很好，再者長年帶著弟兄們進行表演活動，也造就出自己的表現比起其他軍方單位的高階將領要來得靈活生動，算是在學習唱歌方面極具優勢。因此，老師打算挑選適合他往後表演，而且他個人也喜歡的曲目來訓練他的唱功。

2.表情演繹練習法

在練唱的時候,我發現Tony或許是因為從事軍職的關係,個性比較保守踏實,內在感情不容易表露出來,跟一般人相形之下,唱歌方式顯得拘謹許多且放不開。我建議Tony要選擇可以大量表現「情感」的曲目作為指標,以便訓練聲音、音量、張力,以及表現力等,盡情地釋放情感,不失為一個好方法。

3.古法練功法

在替學生上課時,我非常要求旋律細部技巧,與演唱表情一定要到位。一般人通常是看著電視開唱,可是隨拍跟唱的方式,不能唱出歌曲的技巧內涵、韻味,以及展現個人獨有的聲音特色。所以用我發明的「古法練功法」,一字一句指導Tony,讓他掌握歌曲節拍、旋律,並深入去體會歌詞意境,如此才能加速學習,並在學會後,舉一反三巧妙地運用在其他曲目上。

也算不枉費老師我的辛勤教誨,Tony的資質過人,在課程進行到中段時,Tony的歌聲和表現方法都有很大的進步,連手下的弟兄們也對這位長官刮目相看。

呵呵，無怪乎古人說「作育天下英才」是人生一樂，我有幸教導如此眾多熱愛唱歌的學生，而學生們也不負我所望，都有長足的進步，實是太快樂了啊！

林夏緹老師的叮嚀

　　猶記得我大學時代，男友當兵時，因為必須留守在部隊無法回家過年過節，我們就會以家屬身分去「面會」。那時，軍方為了體貼所有弟兄與家屬們，都會在軍營裡安排邀請藝工隊或演藝人員來表演，同時舉辦大型烤肉或唱卡拉OK等活動，利用唱歌來拉近彼此的距離，活絡現場氣氛。

　　其實，台灣男性多數都是在服兵役時，建立起一生最重要的人脈關係，以及在人生觀念上得到諸多成長。俗話說：「做事容易，做人難」，「人」是一種相當複雜又簡單的動物，端看自己如何善用天賦，打造美好人生。教唱歌

這麼多年，總發現最簡單的觀念，往往就是三個字：眞、善、美。很多人常以爲爭得多，搶得快，看誰狠，就是最對的理念，反而使眞正的價值觀被扭曲。試想：如果這些人都是你的兄弟姊妹，最愛的家人，你會用同樣的方法來對待嗎？

　　一個如此愛人如家人的人，勢必發現眞正獲得金錢的方法，是提供令人感動的「服務」，名氣與利潤自然而然就尾隨而來，得到的多就是服務得多，錢是自己源源不絕滾進來的！！希望大家都能夠因爲唱歌而改變自己的人生觀，這是一個大家都會有錢、有閒，財務獨立自由，幸福、快樂又健康的年代，台灣眞是個歌聲滿天，愛與熱情的美麗寶島呢！林夏緹老師超級愛台灣！！

有歌為伴，青春正甜

Mission：愛唱歌、常唱歌、唱好歌，培養課外才華

千里音緣一線牽

北一女、建國中學、松山高中，是國中生們渴望的前三志願，
加上青春活躍華江高中的學生們，尋尋覓覓找到林夏緹老師帶
領他們學唱的課外活動！

　　在我的教學生涯中，有一群學生始終
令我又愛又難忘，他們是一群愛唱歌的高
中生，儘管置身於競爭激烈的升學環境
中，時間用來K書都快不夠用了，他們還
是基於「喜歡唱歌」的單純理念，而主動發起成立流行音
樂歌唱社，利用下課後的時間，選擇參與這樣的歌唱學
習。

　　建中、北一女、松山、華江這四所高中，在北部地區
甚至全台灣都享有學風優良的好名氣。或許有人會質疑，

這些競爭激烈升學名校的學生，他們怎麼有時間學唱歌？而且很多學生家長更執意要孩子成龍成鳳，以後成為人上人，有可能同意他們學唱歌嗎？問題是，大家有沒有想過，孩子們的內心實際想要的是什麼？「成龍成鳳」的成功定義的界定何在？是比學歷，還是順從孩子們內心渴望的方向與目標大步前進？這群參加流行音樂社的孩子們很清楚自己要的是什麼，他們願意拿自己來向大家證明，愛唱歌的孩子不止不會變壞，甚至會變得更優秀。在講究全人教育的時代，他們要大聲說出：「光會讀書已經不夠看，要五育並進才叫帥！」

面對如此熱愛唱歌的孩子們，我怎能不傾囊相授？而這股對唱歌的共同熱愛，屢屢在課堂上燃燒起來，發光發熱，使他們的青春更顯光芒萬丈。

1.自我檢視法

不同於一般的個別指導，由於參與社團的同學人數過多，老師就必須先從每個人的自我簡介當中，去認識、了解每位同學的狀況，才能提供適當的指導。而每位同學也

從介紹、推薦自己的過程，體認出每個人都是不同的個體，對自我有更深的了解，進而檢視自己的發音練唱等情況。

林夏緹老師教唱祕訣：
多人同時學習時，最需要注意的是我上學生第一堂課時請他們用白紙寫出自己的自我簡介，以及為什麼要來這裡的原因再加以分類教學。

2.集體發音綜合練習法

搭配音準十字、節奏十字及狗吠練習法一同操作，使大家能利用短暫的共同練習時間，使各自的唱歌技巧獲得提升。

3.歌唱技巧初、中階練習法

唱歌是理論與實務並重的，因此，我特別為學生們講解真假音轉換、抖音練習轉音等等的方法，介紹腹式呼吸及共鳴腔的原理，幫助他們快速掌握原則，立即有所進步。

4.個人歌曲表演

學會基礎的唱歌技巧後，正處於青春年少的他們，不免會有一股表演慾，希望能將自己最好的一面，展現在外人眼前。為了滿足同學們的表演心，也建立同學們的自

信，我特地要求每位同學要把自己當作是人生舞台上唯一的歌手，別認為自己只是唸書的學生一定得要充分發揮個人風格、特色，唱出自信，表現出自我。若能在唱歌的舞台上，盡情展現真我及自信，那麼日後在人生的舞台上，肯定會有更棒的表現。

林夏緹老師的叮嚀

　　在為學生上第一堂課時，我通常都會請他們在紙上寫自我簡介，以及為什麼要來學唱歌的原因。經過這麼多年，我發現人們學唱歌的原因實在太廣了，有人希望唱歌成為一輩子最大的興趣，有人希望將唱歌練好，有人希望自己學到歌唱技巧，有人則希望能夠走入這一行成為頂尖的歌手。

　　我想問：到底有多少優秀的學生能夠真正實現自己的夢想呢？父母對他們的期待，往往等於給了他們最沈重的

負擔。「行行出狀元」，這真的是我從教學生涯裡各種年齡層的學生中看到的實例，許多成功的企業家、歌手、演員、專業技師等，未必都是先天佔了優勢的人，但是他們做自己最愛的事，生命便因此發光發熱呢！

「學歷不等於實力，金錢更不代表尊敬」。父母親唯有多方鼓勵孩子朝向自己最愛的目標前進，那麼許多成就自然而然就會跟著來了，不需要多操心呢～這樣子當父母，是不是也比較輕鬆且自在啊？

 ## 愛唱歌不有必理由

千里音緣一線牽

好口碑傳千里,這群名媛貴婦都是風聞林夏緹老師具有優秀的教學經驗,而來跟我學唱歌的。

愛唱歌不必講理由!

這是老師的真心話。因為我教過的學生就是遍及各個年齡層跟社會階層,其中就有一群企業家媽媽們、社區發展協會的媽媽們簡直愛唱歌到不行,你問她們為什麼這樣愛唱歌,答案可能會讓你跌破眼鏡喔,因為她們就是愛唱歌,哪需要什麼理由嘛!也只有唱歌這件事,能讓她們從年輕熱衷到老呢。

媽媽們最偉大了,為照顧家庭不惜付出自己的青春歲月,換來孩子健康快樂地成長,以及先生事業的成功,營造家庭的和樂。等到小孩與先生都有各自的快樂生活時,

她們才驚覺到歲月不留人，該為自己好好把握下半輩子的人生才行！所以一群可愛的媽媽們彼此吆喝，組成一個歌唱班一同練唱，讓自己的身心變得更樂觀，生活更加豐富與自在。

　　一般來說，媽媽們在學習唱歌時，多半都分成二種：一種是合唱團，另一種則是老師以流行歌曲指導專門技巧為主的課程，而後者就是喜歡讓自己歌唱技巧更加精進的明星級媽媽們會採取的方式，透過邀請老師親臨指導，進步更神速。我的上課方式強調專業訓練，但是內容輕鬆活潑又愉快，特別受到媽媽們的歡迎唷，而且由我精心挑選適合媽媽們的曲目，指導她們唱得更好，使她們有機會表演時，其專業程度絕對不亞於專業人士喔！

　　這群可愛的媽媽學員，大家各有各的特色，有的人聲音仍然如同少女時代一樣甜美，也有的人嗓門特大，或許是罵孩子練出來的吧，為了顧及每個人的差異性，以及團體訓練的進度，我安排的課程如下：

1.個人自我檢視法

媽媽們通常都對唱歌極感興趣，卻不了解自己唱歌的實際狀況，所以一般專業性不足，藉由採用此一檢視法，徹底了解自己的情況，就能夠發揮優點、改善缺點，愈唱愈專業呢！

2.音準十字練習法

唱歌首重基本功要紮實，利用此一練習法可以固定音的準位，由於媽媽們常會忽略掉最小的音準細節，所以要加強！

3.合唱團唱法與個人練唱法

合唱團唱法的關鍵在於團體合作的演唱，以表現歌聲的和諧，不過，個人的音質特色就無法被凸顯出來；反之，若要加強個人特色，則必須擺脫合唱時使用的圓潤、不具個性的音色，演唱能散發個人特性及音色的歌曲。

4.公開場合歌曲密技法

媽媽們或名媛貴婦學習唱歌，通常都有一個一致的目標，希望有朝一日能夠在公開場合一展歌藝。因此，

林夏緹老師教唱祕訣：

公開場合歌曲密技法，屬於歌唱技巧中的一種速成法，能使練習者快速掌握公開演唱的訣竅，一站上台開唱就有巨星風範唷！

歌曲的挑選就變得相當重要，得依照每個人的個性音質、特色和表演場合來挑選，像是練習男女情歌對唱，以便日後和另一半或賓客對唱，就是很多媽媽們最喜歡的選項。

老師也很鼓勵媽媽們去參加社區表演，或是卡拉OK歌唱比賽，不是我在這裡誇口，凡是老師的學生去參賽，都能得到理想成績，並且廣獲好評與推薦呢！我認為唱歌讓媽媽們的下半生充滿自信，人也變得更加年輕與美麗，家庭更是和樂融融，所以愛唱歌何必問理由，請全天下的媽媽都來加入唱歌的行列吧！

林夏緹老師的叮嚀

這幾年，電視等媒體不斷提倡注重身體健康及美容瘦身等觀念，老師一直在從事演唱與教唱的工作，發現唯有心裡真正快樂，才是會讓你看起來年輕又健康的密訣。我自己長年教唱，因為腹式呼吸讓我的小腹永遠平

坦，但是又很有力道，加上我有在表演與演唱，一舉手一投足都是明星架勢。因為唱歌是一種藝術，它讓我更加懂得去欣賞美麗的人事物，覺知觀察與體會生命的每一件事所帶給我的感動，快樂與生命的自由。我曾經試著轉換跑道，嘗試過其他行業，可是只要一想到唱歌所帶來的那一份喜悅，我就發現自己還是脫離不了，甚至是更加的深刻呢！透過唱歌，可以讓我們女人變得更加美麗與開朗唷！

我唱，故我成長

小朋友的歌唱天賦指數：☆☆☆☆☆
小朋友們天真活潑，又具有創意和想像力，
在學習唱歌時，是極具潛力的學生。

Mission：快樂學唱，穩定情緒，課業更進步

千里音緣一線牽
天母社區林媽媽透過其他專業音樂老師的推薦，邀請我去指導
小朋友。

　　參加合唱團的小朋友們聽說這件天大的消息，林媽媽
家請來一位專業老師教唱，甚至還可以帶小朋友去參與廣
告歌曲的演出。當這個消息傳遍合唱團後，這群愛唱歌又
有主見的小朋友紛紛要求：給我們林老師，其餘免談！

　　「愛子心切」這句話，真的一點都不誇張。老師會跟這
群可愛的孩子們結緣，就是有一位疼愛子女的母親，大手
筆地在自家裡裝潢了一間舞蹈及音樂教室，供她的孩子及

附近的孩子共同練習歌唱和舞蹈。既然要學習才藝，聘請專業的師資更是必要，所以林媽媽找到我來訓練這些孩子們唱歌，學習不同於學校合唱團教法的歌唱技巧及視野！

　　雖然我已經是老師，但在上課前，也是要做功課啦，每次面對的學生都不一樣，教法就有千百種，不預做計畫不行！這次指導的對象是已經參加合唱團的小朋友，想必對唱歌已經具備基本的認識及技巧，所以不見得需要從入門課程開始，直接從強化他們的基本功做起，才是王道！

1.腹部呼吸練習法

　　小朋友正處於成長發育的階段，而且平時的課業也不輕鬆，我特別加強腹式呼吸練習法，強化小朋友的丹田力道，指導小朋友如何穩定心情。沒想到，這招對於課業學習也很有幫助，大家的成績都進步了，算是額外的效果。

2.發音綜合練習法

　　要求小朋友每日必練的功課有「O型發音練習法」及「音準十字練習法」，讓他們綜合使用，使聲音變得更加宏亮，再搭配音感訓練，更是成效卓著。

3.歌曲練習

受限於年齡的關係，來唱歌的學生多半是國小四年級以上，國中二年級以下，歌曲挑選的範圍就盡量選擇較輕鬆活潑的流行歌曲，或偶像歌手的曲子，比較是他們平日的喜好，學起來也更有趣。

4.發表會

他們已經習慣於合唱團式的表演，但在接受我的指導後，小朋友都能辨別合唱團唱法跟流行歌曲唱法的差異，所以我特別在課程結

> **林夏緹老師教唱祕訣：**
> 際參與錄音，是讓小朋友接觸專業的錄音環境及設備等，以了解專業演唱的性質，對他們來說，是很難得的實際教學觀摩機會呢！

束後，替他們安排一場發表會，他們有機會上台發揮，也讓家長欣賞孩子不同以往的演出。

5.實際參與錄音法

小朋友的耐性差，在課堂教唱之外，一定要設計課外教學活動，才能讓他們對練唱保持興趣。因此我特別安排到錄音室參觀，實際帶領他們在錄音室正式演唱電視廣告歌曲、錄製兒童歌曲。看到他們將上課時學到的歌唱技巧，以及鍛鍊出來的實力，運用到錄唱歌曲上面，精彩成

果的呈現，不止老師高興，小朋友也體認到自己的能力，
而且錄唱歌曲結束後，還獲得酬勞，讓他們得到更大的成
就！這群受過學校合唱課基本發音基礎課程的小朋友，經
過活潑生動、專業又淺顯易懂的專業歌唱教學後，全把自
己當成生命舞台上的明星。除了練習基本發音，我還為他
們增加許多歌唱技巧、原理、詮釋的訓練，並且鼓勵小朋
友主動上台表演，導引每個人演唱的優缺點與建立風格。

林夏緹老師的叮嚀

　　我一直很強調「文武雙全」，因為一個健全的人是
協調的，就像左腦與右腦需要一起搭配、靈活運用。會
唱歌的人懂得旋律律動，身體就能跟著旋律協調地擺動，
能唱出動容的歌聲，也是因為有經過靈魂內化出來感動人
心的歌詞體會。喜歡唱歌的人，不管是大人或是小孩，一
輩子都會是過著相當精彩的人生。我想說的是，生命不在
長與短，重點是如何活出自己！

第5章
給愛唱歌的人

看過前面介紹那麼多跟著我學唱歌的故事，你一定心癢癢的，恨不得現在就來跟我報名，對不對？別急，我現在就來個好康大放送，傳授給你獨門的唱歌功法，你先自個兒練練，就能感受到明顯的進步了。

認真說來，唱歌功法非常多，而且因人而異，並非一種功法就可以適用在所有人身上，我從教學多年的經驗中，特別整理出自行研發易學的十大基本功法，還搭配圖片說明，協助各位在家DIY練唱，唯一要注意的地方，就是請控制音量，別吵到鄰居唷！

林夏緹老師精選「十大教唱功法」
及參考歌手練習篇

我從教學功法當中精選出最實用的練習法與參考歌手，提供各位自行練習，至於完整的歌唱內容與介紹，如果將來有機會，我會再做整理，做更全面的介紹與指導。

1.氣流練習

蠟燭吹氣法：主要目的是加強腹部運用，使氣流產生穩定性。

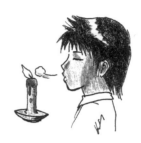

方法一：準備一支長蠟燭點燃，放在嘴巴前方，蠟燭火燄需與你的臉部平行，且與臉部相距約十五公分。

方法二：請發出「呼（hu）」的氣流，並且看著時鐘的秒針通過15秒，逐漸進步到30秒，最長以60秒為一個單位。

方法三：請記得火燄要倒向前方，但是不能將它吹熄，連續做五次！

【參考歌手】聲樂家帕華洛帝、莎拉布·萊曼

2.發音練習

原住民發音練習法：主要是訓練各位的聲音能如同原住民在山間所發出來的聲音力道及宏亮。

方法一：請面對空曠處，利用我教的腹式呼吸，開始做腹部運動。

方法二：開始發出音階Do、Mi、Sol，此時，將Sol拉長音至15秒，漸進到20秒、30秒。

方法三：請隨著半音音高不同，將它升高做練習。

【參考歌手】張惠妹、動力火車、那英

3.節奏練習

節奏十字練習法：為了訓練良好的節奏感與舌頭運用，所研發出來的獨門練習功法，請參考書後所附CD進行練習。

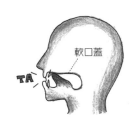

方法一：跟著夏緹老師錄製的CD練習旋律Ta，進行練習與操作。

方法二：注意舌尖要輕點軟口蓋，務必要求聲音與咬字的清楚與自然。

方法三：注意旋律與節奏的律動性，不要拖拍與趕拍。

【參考歌手】Rap曲風：周杰倫、阿姆；

R&B曲風：陶喆、平井堅

4.共鳴腔練習

音波分流練習法：此法在訓練各位充分利用氣流達到頭部各個共鳴腔及位置，加強氣流與腹部的控制力道。

註1：軟口蓋，即口腔內牙齒後方的上顎部位

方法一：練習發出聲音O，從喉腔開始拉長10秒鐘。

方法二：練習發出聲音O，從鼻腔開始拉長10秒鐘。

方法三：練習發出聲音O，從眉心點開始拉長10秒鐘。

方法四：練習發出聲音O，從頭頂開始拉長10秒鐘。

方法五：練習發出聲音O，從後腦勺開始拉長10秒鐘。

【參考歌手】全罩(註2)：惠妮‧休士頓；鼻腔：林志炫、席琳‧迪翁；喉腔：蔡琴、木匠兄妹；咽腔：信樂團、邦喬飛

5.真假練習

真假轉換練習法：訓練各位利用真音轉假音的技巧，讓聲音靈活運用！

方法一：發出以輕聲hu與實音a。

方法二：以hu、a互相交替，唱出老師我設計的「口訣歌」。

方法三：搭配低音Do、hu與高五度Sol、a與「口訣歌」一同練習。

方法四：實際搭配歌曲放入真假音練習。

【參考歌手】李玟、瑪莉亞‧凱莉

註2：全罩式唱法，即指共鳴腔練習法中，口腔、鼻腔，咽腔，喉腔，頭腔同時達到共鳴的唱法。

6.咽腔練習

嬰兒哭喊法：主要是結合咽腔發音與腹部用力的練習法，對於想要擴張音域及加強張力，有極大幫助！

方法一：以咽腔發出如同嬰兒哭聲般的a。

方法二：運用腹部加強施力與咽腔一同發聲。

方法三：連續發出a音，1秒一次，進行共10秒與15秒的練習。

方法四：拉長音，連續10秒。

【參考歌手】信樂團、邦喬飛、京劇演員、刺客樂團、聯合公園

7.甜美偶像練習

甜美技巧歌唱法：主要是在訓練唱者能夠發出甜美柔軟的音色，讓聽者忍不住親近。

方法一：運用鼻腔及上半口腔的位置作為基礎點。

方法二：拉長顴骨使用「音準十字定位法」加強音準。

方法三：發出e、i的母音跟著旋律練習。

方法四：心中帶著笑意與愉快心情。

【參考歌手】蔡依林、小甜甜布蘭妮

8.舞者演唱練習

舞者演唱歌唱法：舞者一般來說都需要運用身體加強節奏性，此一練習就是針對舞者所設計。

方法一：加強臉部「音準十字定位法」來補強身體移動時，嘴型發生位移與過大。

方法二：雙腳上下踏踮發出旋律，注意節奏穩定性與身體的關聯。

方法三：身體左右搖擺如寫英文字母「Z」，發出旋律，請注意嘴型穩定！

方法四：綜合以上四種方式，每日狂練！！

【參考歌手】李玟、蕭亞軒、瑪丹娜、麥可·傑克森、賈斯汀、亞瑟小子

9.演繹練習

聲音表情演繹法：此練習法最主要用來加強聲音表情，增加唱歌色彩。

方法一：回想一段感人的故事培養感性心情。

方法二：將畫面與歌曲樂句重疊，注意呼吸換氣點。

方法三：帶入超高演唱技巧融入歌詞與旋律。

方法四：將自己化為第一人稱，成為主角，即大功告成。

【參考歌手】鄧麗君、惠妮‧休士頓、席琳‧狄翁、張學友、陳奕迅

10.轉音練習

　　小星星轉音練習法：這是我專為練習轉音特別研發的一套發音練習法，可加強學生演唱轉音功力。

方法一：認識老師自製轉音基本功的「轉音符號」，並且從簡單一轉到複雜多轉開始練習。

方法二：上轉1~5圈練習，下轉1~5圈練習，上轉下轉配對，上轉下轉綜合練習。

方法三：搭配童謠《小星星》作為轉音的練習標準曲目，加上真假音與抖音等技巧，互相搭配演唱！

【參考歌手】陶吉吉、李玟、瑪莉亞‧凱莉

其他功法與參考歌手介紹篇

　　除了上述的十項實用基本功，我再列出一些特別設計的唱歌功法及參考歌手，供大家觀摩學習，只要多聽聽他們的歌，你也能發現其中的奧妙所在！

1.哭腔演唱法

【參考歌手】張宇、宇多田光

2.團體默契培養法

【參考歌手】F.I.R（飛兒）、TENSION、恰克飛鳥、空中補給

3.本土台語歌曲與流行歌曲唱法

【參考歌手】江蕙、黃乙玲、吳宗憲、蔡小虎、羅時豐、洪榮宏

4.民族唱法與流行歌曲唱法之原住民練習

【參考歌手】郭英男、紀曉君

5.民族唱法與流行歌曲唱法之客家語練習

【參考歌手】謝宇威、劉邵晞

6.音樂劇唱法與流行歌曲唱法

【參考歌手】費翔、莎拉‧布萊曼

7.聲樂唱法與流行歌曲唱法

【參考歌手】卡拉絲、卡巴葉、世界三大男高音

8.爵士唱法與流行歌曲唱法

【參考歌手】是娟、阮丹青、黃小琥、李　敬子（日本）、諾拉·瓊絲、莎拉·弗恩、比莉·哈樂黛

9.實音練唱法

【參考歌手】黎恩·萊姆絲、克莉絲汀、費玉清

10.創作自我彈唱練習法

【參考歌手】林夏緹、戴佩妮、陳綺貞、順子、陳珊妮、孫燕姿、范曉萱、陶喆、王力宏、周杰倫、黃立行、張震嶽、游鴻明、小剛、伍思凱、吳克群、艾薇兒、仙妮亞·唐恩、李泉（中國）、林俊傑（星馬）、胡彥斌（中國）、喬治·邁可、艾爾頓·強、菲爾·柯林斯

11.團體樂團特色練習法

【參考歌手】伍佰、五月天、信樂團、花兒（中國）、披頭四、老鷹合唱團、史密斯飛船、閃靈

12.迷幻與史詩文學等重金屬搖滾練習法

【參考歌手】六翼天使（台灣）伊凡·賽斯、平克弗洛伊

德、謎Enigma

13.新時代樂團樂手練習法

【參考歌手】恩雅、秘密花園、白靈、增曲 泉（日本）

14.呢喃練習法

【參考歌手】孫燕姿、梁靜茹、陶晶瑩、品冠光良、張智成、任賢齊、李聖傑、范逸臣

15.無伴奏練習法

【參考歌手】國王合唱團（古典樂手）、TENSION

16.偶像團體練習法

【參考歌手】5566、ENERGY、F4、BAD、IPIS（蟑螂）、真命天女、西城男孩、新好男孩

進階演唱技巧參考篇

　　現在你總算是真正深入到唱歌的世界了，領略到何謂十大基本功法、十六項參考練習法，最後我還想再多給你一點進階演唱技巧的概念，而且同樣是我在教唱課程中，

常常交互使用的技巧。但是這些功法必須更深入地學習與練習，最好是有我在一旁實地指導，免得你亂練一通、誤入歧途。所以請大家再多一些些耐心，我會將它們再整理為具體教材，另外出版專書與大家分享，愛唱歌的你務必要拭目以待啊！

1. 國內外各類型音樂曲風深入介紹與指導。
2. 歌唱技巧加強法：轉音、真假音、抖音、氣音、起伏音、轉音、花舌音、齒音等技巧。
3. 歌曲演譯進階法：協助你全方位演繹歌曲，無論音準、咬字、情感表達，均能面面俱到。
4. 歌手Live演唱觀摩：沒有實力的歌手絕不敢唱Live，透過實地觀摩歌手的現場演唱，學習並累積唱現場實力。
5. 自我風格完整建立：就像穿衣服怕撞衫，唱歌也一樣，老師慧眼獨具，為你建立自我風格。
6. 要求實際參與現場演唱與歌唱比賽：經過老師的精心調教，接下來就是接受現實大考驗囉！
7. 實際參與錄音：進錄音室錄自己的歌時該怎麼辦，如何與製作人溝通？老師會給予實質建議及指導。
8. 如何進入唱片圈：介紹各種進入唱片圈的途徑，提供專業建議。
9. 如何出唱片：對於有實力也有意願的學生，老師也極樂意協助你們如何找到好的經理人出唱片，一圓歌手夢。
10. 製作個人CD：從頭一步一步指導你製作自己的歌唱CD！

附錄一
林夏緹 老師 的
演唱之路

童年音樂啟蒙

我是個從小就愛唱歌的女孩，小學二年級在親戚家看見一台鋼琴，從此將生命與「唱歌」及「音樂」結下一輩子的緣份！

由於學習唱歌，從國小三年級起，就開始站上舞台。因加入吉林合唱團，所以有機會跟著一群明星共同錄唱「明天會更好」，小小年紀能夠參與具有歷史性的音樂盛會，在心中留下了難得的回憶！

浸溺演唱世界

中學念華岡藝校國樂科聲樂組，大學就讀東吳音樂系聲樂組，並師從中、日知名聲樂家邱玉蘭老師、台灣氣功易學大師呂陽明老師，以及台灣知名女聲樂家徐以琳老師，受教深遠。在校期間即陸續參加校內、外歌唱比賽，

曾得到冠軍，也曾經入圍世界聲樂大賽並到日本出賽。

　　因為愛唱歌，所以參加過無數次的演唱會，曾隨合唱團與樂團應邀至國賓、圓山飯店，以及各大晚會活動擔任嘉賓開唱，擔任活動代言與主持，發表歌唱專題演講、舉辦個人獨唱會，並且為與會的中外來賓、政府官員，以及愛聽歌的大人與小朋友演唱。

成為演唱專家

　　雖然有機會走上台前，但因希望不受市場限制地唱歌，故並未選擇出唱片的方式開啟歌唱生涯，而是在完成學業之後，參與錄製電視廣告歌曲、唱片、有聲書等等，種類多到不勝枚舉，若要說在台灣每天都會聽到夏緹的聲音，可說一點都不誇張！尤其各類宗教歌曲，台灣、大陸兩地的廣告與電視連續劇主題曲，以及各種廣告歌曲，多數由其發「聲」！聲音曝光量極大，每個月都有電視廣

告、電玩代言歌曲，在市場上流通。

除幕後代唱發聲工作之外，也經常應邀出席特別演唱會主唱，例如台北市立美術館「世紀典藏畫展」開場演唱，或總統府音樂會等，以成為專業演唱家為職志。

分享唱歌樂趣

經由我的歌唱網站，發現許多愛唱歌的人對學習唱歌求助無門，我想，與其一個一個地教，不如就做一本完整的教唱書以及一系列的教唱教材，再搭配夏緹老師的個人演唱CD，如此一來，所有愛唱歌的人，都可以同時受惠了！於是開啓了我的教唱事業，多年來，教唱成為我分享個人唱歌心得及經驗的管道。

「唱歌」在我生命裡一直是最重要的事，我堅持做自己，且做最感興趣的工作，否則生命就毫無意義。我覺得

自己是幸福的，大家也別小看自己的興趣，台灣就有人靠做小小的電燈泡，而攻佔下全世界的市場，所以你堅持的事，絕不會做不到。

「唱歌」在我的生命中，一直佔有最重要的位置，帶給我許多幸福、快樂，甚至是財富、健康，同時也包含許多的愛與關懷。我深信，只要大家相信自己、勇敢開口唱歌，你就會是下一個世界上獲得最多有形及無形財富的人。

期待你與我一起同唱，「一定要會唱歌」！來吧，加油！加油！

附錄二
六十秒
快問快答

六十秒倒數記時開始，林老師請作答！

60 Q：幾歲開始學唱歌最好？

59 A：幼兒期，最好是從媽媽的胎教開始。

58 Q：音癡有救嗎？

57 A：有，但難度稍高。不過林夏緹老師有一套方法可以
改善且有效的訓練方法！

56 Q：怎樣可以唱高音？

55 A：一定得了解運用面部共鳴腔。

54 Q：吃喉糖保養喉嚨？

53 A：可以，但吃太多人工糖精，反而對身體不好呢！

52 Q：唱聲樂一定要是胖子嗎？

51 A：不一定，純屬技巧。

50 Q：救命！要在哪裡換氣？

49 A：像說話一樣分段落即可！

48 Q：倒嗓怎麼辦？

47 A：別唱！休息為主！嚴重得看專門嗓音的醫生！

46 Q：聲音啞，喝楊桃汁有用嗎？

45 A：有～熱的最好。

44 Q：踮腳比較唱得出聲音來？

43 A：不一定，蹲下來，聲音較出得來，踮腳反而會聲音不穩。

42 Q：氣不夠長怎麼辦？

41 A：練腹式呼吸囉！老師有一系列將氣練長的練習方法！

40 Q：咬字不清怎麼改正？

39 A：唸國語日報。

38 Q：唱歌前可以吃東西嗎？

37 A：可，但不能太多、太油、太辣。

36 Q：早上練發聲最佳？

35 A：是，空氣好可以鍛練肺活量。建議到空曠且乾淨的地方！

34 Q：假音怎麼唱？

33 A：小聲地唱音階的來回，搭配鼻腔。

32 Q：走音了，還能拉回來嗎？

31 A：可以，運用林夏緹老師的「音準十字定位法」長期

練習。

30 Q：有快速開嗓的方法嗎？

29 A：有，拳頭嘔吐法。

28 Q：鼻音太重有救嗎？

27 A：有，得看天生或後天才能斷定！若是個人特色就別改了。

26 Q：為何小朋友唱歌都是一個音？

25 A：要看歲數！嬰幼兒的聽覺與發音系統都較不成熟，因此辨識都單一為主，但是多聽多唱可以變的更好！且讓頭腦變得更聰明！音樂神童莫札特就是一例！

24 Q：為何洗澡時歌聲最好聽？

23 A：因為空間小迴音好！而你也比平常「夠敢」唱呀~~

22 Q：史上最偉大的歌唱家是誰？

21 A：我個人認為西洋聲樂界是帕華洛帝！亞洲華語流行音樂界是鄧麗君！他們成就都不光只是唱歌而已，而是對「人」的終極關懷！

20 Q：怎樣找出自己的招牌歌？

19 A：依照自己的特色、音質、音域與個性挑選。

18 Q：合唱時，怎樣不被別的聲部拉走？

17 A：唱熟自己的部分，先不管別人的聲部，然後大聲唱！

16 Q：抽菸會影響聲音嗎？

15 A：一定會！聲音容易啞到不好聽！老師不建議抽煙，百害無一利，尤其是唱歌喔！

14 Q：自彈自唱很困難嗎？

13 A：不會！不過，一定得「狠」下心練習。

12 Q：丹田到底在哪裡？

11 A：肚臍以下三指寬的腹部位置。

10 Q：怎樣克服上台恐懼症？

09 A：多被「逼」上台囉～

08 Q：為何吃完麻辣鍋就唱不出來了？

07 A：太辣啦～誰吃完小顆朝天椒都唱不出來吧！唯獨四川人。

06 Q：怎樣才不會搶拍子？

05 A：多聽～多唱～多跟伴奏一起練習^_^

04 Q：有專管唱歌的神嗎？

03 A：西洋的音樂女神「繆斯」，中國是一群「敦煌飛天」壁畫中拿著樂器的女神。

02 Q：每個人都能唱出好聽的歌嗎？

01 A：絕對可以！找專業人士指導最快速有效。

00 時間到！

　　相信大家對林老師的回答都很滿意吧，有任何唱歌、聲音及學習的疑問，或者想要聽到林老師歌聲，甚至想看到美美的老師本人，都可以加入「林夏緹老師愛唱歌歌友會」，為所有愛好唱歌的讀者及社會大眾所舉辦的各項歌唱活動與歌唱比賽喔！

愛唱歌歌友會的連絡信箱：chantelin8888899@yahoo.com.tw

　　一同來歡唱！

附錄三
教材與歌詞

必練！狂練！一定要會唱歌！
精心研發超強練習法
「林夏緹老師愛唱歌歌唱基本訓練教材」
CD解說（請搭配每日評量表影印十二份供每月使用！）

◎音準十字練習法：

發{ Ma}，習慣後可用{ Mi }來訓練橫向發音，交替練習。

解說：唱歌首先強調在音準上的定位，因此我設計出以面部為主的十字練習法可以讓你加強音準，它也是面罩式唱法的基礎！

所謂的十字：在面部有分，大十字與小十字。

大十字的位置：從顴骨與鼻樑劃成大十字型並以此為面部大定位（看起來自信的表情）

小十字的位置：從嘴巴與人中劃成小十字型並以此為面部聲音的小定位（看起來在笑）

◎節奏十字定位法：

發{ Ta }，習慣後可用{ Ti }來訓練舌齒音，可交替練習！

解說：在唱旋律時須多方注意節奏感的律動與拍子的準確

性，加強音高與呼吸的連貫！

（P.S有分男女生版的練習可分開練習，但也可以綜合練習出更寬的音域！搭配音準十字練習法一同練習。）

◎腹式呼吸練習法：

呼吸練習法強調以腹部為主，能加強同學的音量與氣流的穩定，因此請根據拍子：1吐氣放鬆；2吸氣五拍，定住氣流；3吐氣五拍，放鬆再重新做三次。

◎O型發音練習法：

習慣後可用{ i }來訓練橫向發音與定位，也可交替與增加次數的練習。

運用腹部的力量將氣流打上口腔，鼻腔與頭腔，它能讓你在唱歌時產生明顯的張力與POWER！為了練就超強唱功，勢必每日練習，並用每日評量表來記錄歌唱的情形。

初期頭部會因為不適應而出現頭暈現象為正常，請你們酌量漸進式練習，以後就不覺得累了，不知不覺聲音張力也明顯變大。

（因為聲音類似狗的咆哮，因此我給稱之為狗吠法，不是真的學狗叫，是用「O」母音的嘴型來發音，假設你的嘴型無法控制請用食指與姆指扣住嘴唇兩側像U即可）

林夏緹老師愛唱歌發音評量表

每日十分鐘，唱歌一定強喔！

月評量表《＿＿＿年》

Sun.	Mon.	Tue.	Wen.	Thu.	Fri.	Sat.	Memo
8/8 發音練習了： 1.2 3.4 歌名： 希望 心情： 好 ^_^ 成績： H	／ 發音練習了： 歌名： 心情： 成績：	／ 發音練習了： 歌名： 心情： 成績：	／ 發音練習了： 歌名： 心情： 成績：	／ 發音練習了： 歌名： 心情： 成績：	／ 發音練習了： 歌名： 心情： 成績：	／ 發音練習了： 歌名： 心情： 成績：	每日訓練： 1. 音準十字練習法 2. 節奏十字練習法 3. 腹式呼吸 4. O型發音練習法
／ 發音練習了： 歌名： 心情： 成績：	／ 發音練習了： 歌名： 心情： 成績：	／ 發音練習了： 歌名： 心情： 成績：	／ 發音練習了： 歌名： 心情： 成績：	／ 發音練習了： 歌名： 心情： 成績：	／ 發音練習了： 歌名： 心情： 成績：	／ 發音練習了： 歌名： 心情： 成績：	成績： A.眞好 B.眞差 C.有待努力 D.沒練 E.太少 F.加練 G.補練 H.功力大增
／ 發音練習了： 歌名： 心情： 成績：	／ 發音練習了： 歌名： 心情： 成績：	／ 發音練習了： 歌名： 心情： 成績：	／ 發音練習了： 歌名： 心情： 成績：	／ 發音練習了： 歌名： 心情： 成績：	／ 發音練習了： 歌名： 心情： 成績：	／ 發音練習了： 歌名： 心情： 成績：	

夏緹老師小語：勇敢去做，做自己的英雄！

Sun.	Mon.	Tue.	Wen.	Thu.	Fri.	Sat.	Memo
__/__ 發音練 習了： 歌名： 心情： 成績：	__/__ 發音練 習了： 歌名： 心情： 成績：	__/__ 發音練 習了： 歌名： 心情： 成績：	__/__ 發音練 習了： 歌名： 心情： 成績：	__/__ 發音練 習了： 歌名： 心情： 成績：	__/__ 發音練 習了： 歌名： 心情： 成績：	__/__ 發音練 習了： 歌名： 心情： 成績：	
__/__ 發音練 習了： 歌名： 心情： 成績：	__/__ 發音練 習了： 歌名： 心情： 成績：	__/__ 發音練 習了： 歌名： 心情： 成績：	__/__ 發音練 習了： 歌名： 心情： 成績：	__/__ 發音練 習了： 歌名： 心情： 成績：	__/__ 發音練 習了： 歌名： 心情： 成績：	__/__ 發音練 習了： 歌名： 心情： 成績：	
__/__ 發音練 習了： 歌名： 心情： 成績：	__/__ 發音練 習了： 歌名： 心情： 成績：	__/__ 發音練 習了： 歌名： 心情： 成績：	__/__ 發音練 習了： 歌名： 心情： 成績：	__/__ 發音練 習了： 歌名： 心情： 成績：	__/__ 發音練 習了： 歌名： 心情： 成績：	__/__ 發音練 習了： 歌名： 心情： 成績：	

《希望》 詞曲：林夏緹 · Victoria

A.

讓愛在心頭喚醒心中所有夢

希望這感動長長久久

開啓了枷鎖飛向世界的盡頭

相信你和我會陪你一起渡過

B.

希望愛都能夠

傳遍世界每一個角落

風雨過後愛就會開花結果

只要眞心相擁生命就不會白過

勇敢去做做自己的英雄

讓愛在心頭原諒心中所有痛

A.

希望這份愛長長久久

你不會失落分享生命的脆弱

相信你和我會陪在你的左右

B.

希望愛都能夠

傳遍世界每一個角落

風雨過後愛就會開花結果

只要眞心相擁生命就不會白過
勇敢去做做自己的英雄
B. *反覆
勇敢去做 做自己的英雄

林夏緹老師創作的歌曲《希望》

　　一首歌曲需要被「再創造」需要不斷摻入「自我思維」。唱歌其實可以看出一個人的個性，而且是非常非常準確。因爲歌要唱得好，頭腦組織能力就得好，加上思維一定要非常精密且具有深度，搭配歌唱技巧，聲音的變化，張力以及情感的吶喊等等，才會讓大家覺得那是一種聽覺上的享受，所以人們常會爲了一首歌深深感動到不能自已時就是如此。我在本書裡放了一首自己創作詞曲的歌，歌名叫做《希望》，感謝周志華老師與小駱老師的編曲與大力支持！歌曲編入CD教材的最後一軌中，當作送給自己和大家的一份禮物，我相信大家聽了一定會很感動。做自己英雄！一定要會唱歌！

劃時代錄音有限公司禮卷使用說明

01. 本卷影印無效.

02. 使用本卷須填妥如下資料/ 兌換人

03. 本卷限兌換劃時代試唱使用.但不得兌換現金及找零.

04. 憑卷兌換須回收本卷.

05. 本卷若經塗改或偽造將依法究辦.

06. 對本卷使用方式若有任何疑問歡迎洽詢各門市.

網址 http://www.timestudio.com.tw

南京總店:台北市南京東路三段259號B1　預約專線 02-66002662
士林分店:台北市士林區基河路15號1樓　預約專線 02-28825866
西門分店:台北市漢中街52號B1　預約專線 02-23707767

來學唱歌吧！

鑽石，未經琢磨之前，很難判斷它的價值，然而，
經過師傅的巧手與精心切割、琢磨，就能展現璀璨的光芒！
人的聲音就像鑽石，只要經過適當的訓練與開發，就能唱出美妙的歌聲。
所以唱歌當然需要學習，即使擁有天生的好嗓音，仍然要經過後天的訓練，
方能發展成一種運用自如、聲音美妙的樂器。
所有學習歌唱者更應當對自己的「樂器」，有一番徹底地認識與了解，
尤其這項「樂器」是如此珍貴、脆弱，值得好好保護！
現在報名師資歌唱研習課程2小時，讓你更認識自己！
我要預約報名：
姓名：　　　　　；性別：
生日：　　年　　　月　　　日；體型：□高□矮□胖□瘦
我□曾經□不曾上過歌唱專業課程；
學校或工作單位：
連絡電話：
手機：
e-mail：
地址：

Fa So La Si
Do Re Mi

LOCUS

LOCUS

LOCUS

LOCUS